表現のたね

アサダワタル

鶴見俊輔さんへ。

序

　僕は、ほとんどあらゆるものから、「根こぎ」されているような環境のなかで、なんとなく根こぎされた者同士のつなぎをやりながら、「宙に根ざす」みたいなイメージで、これまで生きてきた気がする。そして、そのつなぎの作用は、「表現」という漠然とした、個人の妄想が生々しく社会に漏れ出した現象、そこを唯一の足がかりにしながら実現してきたような気がするし、でもそれ自体なぜやり続けているのかというと、多分、僕にはそれしかやることがないからだと思う。

　土地や職業、国や家族や趣味などに、根を持って生きている人々を羨ましいと思うとともに、「自分にはずっとできないんだろうな」と思ってしまったり。だからといって主体が主体として、何の媒介も通さずに他人と関わったりすることは絶対的にできないだろうし、人間は言葉を使っている時点で、それはもう媒介してるわけだし。

　だから、世の中に自明のように存在し、この眼前をただただ流れゆく「日常」のひとつひとつの意味をせめて勝手に組み替えて生きていくということを、愚直にあらゆる手を尽くしてやっていこうと思うんだけど、この場合の表現ってきっとどこまでも「弱い表現」なんだと。それは文化芸術的な意味合いでの表現としても、何かを文字通り他者に表（現）すという意味での表現としても、「弱い表現」なんだと。ただ生きていくというだけだしね。

4

それがたまに音楽になったり、テクストになったり、祭りになったりすれば、"強く"見えるかもしれないけど、そのように外部にカタチを成して表（現）れないとしても、むしろ「言葉」になりきらないその「何か」こそが、とても大事なんだと思う。それは他者と交わる際に、その相手の在り様に対する想像力にも直結する話で、お互いが日常の中で積み上げてきたその「何か」の痕跡のようなものを何気なく感じ取りながら、だから今日も明日も同じく鮮やかに、既視の新しさに触れながら、確かにイマを生きなおす。そんな日々が延々と繰り返されるのであれば、それはそれで幸せなことだ。

僕はこれから「フローな日常」の中に潜む、実に取り留めのない「弱い表現」を掬いとってゆく。それは本当に取り留めがなく、「表現」を求めて本書を手にしたあなたは肩すかしをくらったような気分になるかもしれない。

でも、この「表現」という言葉の持つイメージを解体し、その可能性を解放するために、本書では「文化芸術」という領域で共有される文脈からできるだけ遠くへ離れることから始めたい。そして、本書でばら蒔かれる一粒一粒の「表現のたね」をきっかけにして、すべての人たちが「表現」に対する当事者性を獲得することを切に願っている。

目次

序

表現のたね　4

1章　記憶

ホトリの偶然

選び採取られた日常

インサート・リライト

ズレの創作

16

36　42　50　54

2章　感覚

秘密のボタン

家具を鍛える

音楽と言葉が織りなす共感覚

免許講習演劇

椅子を置く

観光者のまなざしを手に

64　67　76　84　86　90

3章　揺らぎ

捨てずに離れる

信仰に裏切られたこと

ショーしゃんの45日間

通院と旅

ピンクフラミンゴが見えるあの小屋から

140　134　124　108　102

4章　フローな日常

炊飯の境目

掻くこと

カテキョーと応援

25cmの風景

バック転 改め 園芸屋の撒水

駅は育む

雨の「通過」表示

196　182　178　174　170　166　164

解説　佐々木敦

204

8

12

14

15

表現のたね

「1、2、3、4……10! ストップ‼」

Iの甲高い声が、五階建ての白い団地群と、その向かいに建つ幼稚園のフェンスに囲まれた新緑のクローバー畑に響きわたる。

団地の壁面の高いところ、あっさりとしたゴシック体で書かれた「1‐3」という棟番号をめがけて、勢いよく投げつけられたゴムボールは、予想だにしない方向に跳ね返る。

Iは急いで球を追いかけて、10を数えるのだ。その間にできるだけ遠くに逃げ走った友人たちのなかで、逃げ後れたのがH。IはHを名指しして、

「行くで。ジャンケン、ホイ! よし。ち・よ・こ・れ・い・と……」

IはHに、六歩近づく。そこからゴムボールをHにめがけて慎重に投げる。当たればH、当たらなければIが団地の壁に礫にさせられ、ボールを思いっきり投げつけられる通称「死刑」が執行される。

クローバー畑にこだまするパン・パン・パン、という布団タタキの音と、年長組の子どもたちが幼稚園のフェンスをよじ上ろうとするたびにシャリーンという鉄網が撓る音が交差し、そこに園長先生が軽くクラクションを流しながら、園庭から高級車で

出ていく様子がわずかに見えた。

一九八〇年代、大阪。

堺市泉北ニュータウンの原風景。

僕は、一九七九年にこの街に生まれた。小児喘息とアトピーに苦しむ身体の弱い少年だったが、両親と二人の姉、そして祖母の愛情を受けて育った。

親父は、営業職ひと筋の人間だった。僕が物心ついた頃、親父は神戸にある宝石屋の社員で、その前は証券マンだったらしい。業績が優秀だったという親父は、「顧客と顔を合わせて話をするからな、世の中には色んなタイプの人間がおるってことがよーくわかる。だから営業職っていうのは、社会のことを一番よく知っているんや」と自分の仕事に一家言あった。

八〇年代、僕が小学校に上がる頃には、親父は心斎橋の某百貨店に入っているメガネ屋に転職し、重役に就いていた。母親に連れられて、職場に何度か訪ねた記憶がある。鮮明に覚えているのは、エスカレーターの乗り口にある赤いボタンを思わず押してしまい、緊急停止させるという騒動を起こしたこと。ビー！と大きな音が館内に鳴り

響いてそのあまりの激しさにまず驚き、すぐさま強ばった表情の大人たちの視線を一斉に浴びた僕は、一瞬硬直したのも束の間、そのまま泣きじゃくってしまった。

またある時、親父は職場と同じフロアリッシュな傘を買った。傘に一万円もかけるという感覚が、小学校低学年の僕には到底理解ができず、大人はよくわからないところにお金を使うものだなと内心思った。そう、時はバブル。百貨店で働く親父に会いに行くというだけで、煌びやかな世界に誘われる不思議な高揚感に包まれていたのだ。

改めて振り返ると、僕の家庭は裕福だった、と思う。

坂道に添って建てられたニュータウン特有の我が家は、子どもなら辛うじて身体をすり抜けさせられる程度の間隔で区切られた黒い冊に囲まれていた。十段程度の階段を登って白い門を開くと、ツツジの垣根に囲まれて、水色と橙色の真四角のコンクリート材で組み合わされた庭が広がり、その中央には、煉瓦造りの円形の花壇があった。

この庭で、その水色と橙色を活かして友人たちとケンケン遊びをしたり、ドッチボールをして遊んだりしたが、中央にある花壇が大きかったため、煉瓦に躓いて怪我をする子が続出。しばらくして花壇は取り払われ、子どもたちがめいいっぱい遊ぶにふさわしい、平たい庭へと変身した。

玄関の壁には曇りガラスがタイル状に貼られていて、その壁でひとり、壁打ちテニスをよくしたが、ある日、ちょうど壁の向こう側で長電話をしていた母親に、「ガラスが傷むから、やめなさい」と注意されたことがある。ガラスが傷むことよりも、「ポン…、ポーンッ……」というリズム外れの壁打ちの音が気にかかったのだろう。

そうだ、犬もいたのだ。シェットランドシープドック。いわゆるミニコリー。僕が小学三年生のときに譲り受けたこの犬は、当時、マイケル・J・フォックスのファンだった六歳上の姉貴の提案により「マイケル」と命名された。その名前はどうなんやと思ったけど、元の飼い主が近藤真彦のファンだったため、「マッチ」と命名されていた経緯もあって、いくらなんでもマッチはないだろうと思っていたから、まだマイケルの方がましだったのかもしれない。

ファミコンのゲームソフトもたくさんあった。祖母と一緒に、近所のおもちゃ屋さんに『スーパーマリオブラザーズ』を買いに行ったときは本当に嬉しかった。発売日のその日は、おもちゃ屋さんの前に長い行列ができていたから、祖母は近くのサーティーワンでコーン式かつダブルのアイスクリームを買って来てくれて、それを並びながら食べたのだ。

僕は、同じニュータウンの団地に住む友人たちから、よく羨ましがられた。

「あっさんの家は、いいなー。なんでもあるもんなぁ……」

「うちの家にも、庭があったらええのにな」

そして学校が終わると、遊びに来た友達が声を揃えて叫ぶのだ。

「あさだくん、あそぼー！」

その声は、たまに「あさだくんのあほー！」と空耳することもあり、軽く疑心暗鬼になったりもしたのだけれど。

友人たちの住む団地の家に、僕が遊びに行くこともよくあった。遅くまで遊んだときは「今日はうちで夕飯食べていき」と誘ってもらったり、お風呂を貸してもらったり、そのまま泊まらせてもらうことだってあった。そんなことを繰り返しているうちに、僕が薄々と気付いてしまったのは、同じニュータウンに住んでいても、それぞれ家庭の経済事情が随分違うということだった。簡単にいうと、ホワイトカラーは分譲住宅、ブルーカラーは行政がこしらえた低所得者向けの団地に住む傾向があった。僕の友達は、どちらかというと団地組が多かった。

ある日、仲が良かった双子のMの父親が、僕にこんなことを言ってきた。

「団地の駐車場に、たまにベンツとか停まってるやろ。あれはな、家を買うの諦めて、

その分、車に賭けたんやわ。おっちゃんとこは車はしょぼいけど貯金してるから、そのうち、ここ出て行くんやで」

そのセリフから一年後、その言葉のとおり、M家は他の街へと引っ越していった。それからしばらくの間、M家が出ていった団地の前を通りすぎるとき、なぜか僕は心の片隅で「羨ましい」という自分の声を聞いた。広くはないが決して狭くもない、この切り開かれた山々に囲まれたニュータウンの原風景と戯れる、このままに一つ変わりっこない日々に安住している僕。どんどん季節は流れてゆく。

中学生になると、友人たちはまるで何かに取り憑かれたかのように、雪崩のごとく群になりながら変化していった。

「おい、アサダ、なんか面白いことあるか？」

いつも果物を売るおじさんが座っている仄暗い赤道のトンネルを、この二年ほどで体格も格段に大人びたIが、不自然に茶髪に染めた髪をなびかせながら原付で追い越して行った、と思ったら突如振り返って、口を開いた。

「えっ？　別になにもないけど」

「バイクのこと、ちくんなよ」

「ああ……」

半年前の夏休み、僕はIの両親の実家がある和歌山の田舎に泊まりに行った。まったく田舎慣れしていない僕は、踝にしつこく絡まりついてくる太い枝に容易に翻弄されていた。途中で脱げたサンダルを取り戻そうと試みるその束の間に、踵に伝わる少し湿った冷たい土の感触は、このままこうしていたいような、でも少し気持ち悪いような不思議なものだった。サンダルを拾ってくれたIの力強い肩に助けを得て、ようやく有田川の岸辺に辿り着くと、僕は初めての川釣りをIに教えてもらったのだ。

「ナマズってのはな、梅雨の前後が産卵時期やからほんまはもうちょっと前が一番オモロいんやわ。でも昨日は大雨やったやろ。だからな、今日は増水してるから結構釣れると思うで。水位が上がるとあいつら堰を超えて川、上がって来よるからな。強い流れのなかで、ちょっと緩い流れの場所を狙うんや。ほんなら絶対、釣れるわ」

Iは自信満々にそう語った。帰りの車で助手席に座るIが眠り込んでしまうと、Iの父親は後部座席に座る僕のほうを一瞬振り向いて言った。

「こういう田舎も悪くないやろう。大阪は都会やし、泉北は単調な街やからな。夏休みくらい息子をここに連れてきてな、知らない世界を体験させてやろう思うてな。今年はアサダくんも一緒に来てるから、こいつも余計に張り切っとったんやと思うわ」

木漏れ日が射す一本道の田舎道は、そのまま果てしなく続くかのようだった。僕がいけないのだろうか。僕が変わらなかったから、Iとのかつてのような親友関係は終わってしまったのだろうか。
言葉にならない、なんの根拠もない罪悪感と違和感が綯い交ぜになり、苛まれる。僕はこの混濁した感情をただじっと指を咥えながら育まざるをえなかった。そして僕なりの方法で、日常をなんとかやり過ごす術を徐々に身につけて、このニュータウンで少しずつ大人になっていったのだ。

＊

我々ももう大人ですけど、大人なりに、どうやって遊べるかということを、まぁひとつ、お見せできればという時期だと思います。

（1993年、YMO再生『TECHNODON』記者会見における細野晴臣氏の発言より）

「おい！　こんなわけわからん曲かけんなや！」

態度は常にデカいが、完全なるヤンキーにはなりきれない、いわゆる「ちょいヤン」のTが、お昼休みに流れてきた校内放送の選曲に苛立ちつつ、「焼きたてパンLONDON」と書かれた白い紙袋から、焼きそばパンを粗雑に口にほうばりながらもハッキリとした口調でこう叫んだ。

流れてきたのはYMOの「中国女」。その選曲は、アルバム『フェイカー・ホリック』から、一九七九年にパリのTheatre Le Palaceで演奏されたライブバージョン。これは間違いなく、放送部のUの仕業だ。この中学では卒業式になると、かつての生徒だった暴走族の先輩たちが、覆面姿で校舎の階段をバイクで段々と走り降りる。教室の壁や机のいたるところに「BOØWY」や「X Japan」といった文字が彫刻刀やコンパスの針で彫られるという、ヤンキーの巣窟と貸したこの校舎で、唯一、音楽の趣味が合うのがUだった。教室のスピーカーから流れる「中国女」を聴きながら、ああ、ついにやったんだなぁ……と、内心、僕はこの革命的なシチュエーションを楽しんでいた。

昼休みの放送を終え、大きな使命を成し遂げたとばかりに得意げな表情で教室に帰って来たUは、学ランのズボン裾の折り目を調えながら、開口一番こう告げた。

「ワタル、やっぱり尾崎のコピー、全く乗り気じゃないわ」

「まぁな、俺も乗り気じゃないけど、Eを説得するのはもはや無理やで。しかし、Eの家って、なんでドラムセットまであるんやろうな。普通、ピアノはあっても、家にドラムなんて置かへんで」と返しながら、ポケットの中でボロボロに折れ曲がった、尾崎豊の『I Love You』のコード譜に目を落としてみた。

小学生のときに塾が一緒だったEは、前髪の一部が異様に長いというビジュアル系要素満載の特異な外見に反して、学力テストでは常にベスト5入りしている「今日から俺は」というペンネームは、本人に確認したことはないが間違いなくEだ。僕が苦手だった理科をわかりやすく教えてくれたり、当時流行だったアニエスベーの赤のカーディガンプレッションを学ランとともに着こなすなど、ファッションにも他のヤンキーとは相容れないハイセンスで、ややフェミニンなこだわりがあった。しかし、こと音楽の話になると、まったく趣味が合わなかった。

それなのに、秋の音楽会の発表で、Eと同じバンドになってしまったのは、市内随一の成績を誇るブラスバンド部の顧問として、また脅威の長渕剛ファンとして校内で異彩を放っていた音楽のH先生が決めた「男子女子が分かれた状態で名前の順から四人ずつ」という極めて単純なグループ分けのせいだった。

Eはとにかく「尾崎豊がやりたい」と言って、他の案を一切聞こうともしない。

「俺は、絶対、尾崎の『I Love You』がやりたい！ 俺、ボーカルな！」

「まぁ、ボーカルすんのはかまへんけど……。でもさ、俺、全然バンドっぽくないやん、尾崎とか」

「うっさいしばくぞ！ Aって確かピアノ弾けたよな。お前、ピアノで決まりな！」

「わかった。じゃあアサダとUは、なに担当すんの？」

「あの曲、確か、二番からドラムが入ってたよな」

発展性のない喧々諤々の末に、僕はキーボード、そしてUがドラムを担当することになった。ちょうどその春、腰掛け状態で所属していた軟式テニス部を除籍させられ、あえなく帰宅部になった僕は、いよいよ暇になった。そして、どうしても楽器をやってみたくなって、母親に無理矢理せがんでキーボードを買ってもらっていたのだ。

その頃、僕は何かに打ち込みたかった。これといった趣味も、習い事も、放課後の遊び相手もなく、なんとなく用もないのに塾に行っては「社会」の担当のS先生から、「はっぴいえんど」の存在を教えてもらったり、渋谷系に夢中になったりしながら、自転車に股がって行ける範囲のあらゆるレコード屋さんを回った。そして、次の日には昨日消し忘れた前照灯の摩擦の負荷に舌打ちしながら、自転車通学がバレ

ないように、中学校に辿り着く二〇〇メートル程手前の茂みの中にこっそり自転車を忍ばせて、何気ない顔で校門をくぐると、授業中、頭の中では音楽にまつわる景色が流れ続けるのだ。

昨日は、陶器山トンネルを渡って隣町・大阪狭山市の商店街のSEIYUの並びにある小さなレコード店にいりびたり、先週FM802でヘビーローテーションになっていたザ・コレクターズの『世界をとめて』が収録されているアルバムジャケットに魅了されつつ、お金がないので買わずに立ち去ってしまったこと。

先週の土曜日は、ニュータウンと旧市街地を隔てる市道沿いにそびえ立つ、黄色のペンキで塗られた鉄筋構造むき出しのレコード屋兼レンタルビデオ屋で、販促期間が去ったオリジナルラブのA1大のポスターを店員にこっそりもらい、筒状に丸めて自転車の籠にしたためたこと。

その帰路、自転車が舗道の段差を乗り越える度に、筒状のポスターを宙へと奪ってゆき、それを何度となく拾い、こんなことなら大きめのリュックサックでも持ってくればよかったなどと後悔しながら、仕方なく片手でポスターを持ちながら不安定な操縦で坂道を登ったこと……。

そして、思う。今日はどこのレコード屋に行こうか、と。

こんな日々は楽しかったが、音楽をしたい、なにかを表現したいという思いが胸のなかで膨らめば膨らむほど、楽器も弾けず、性急に内面から湧き出る切実な過剰さもない、無色無味無臭な自分と向き合わざるをえなかった。なんでもいいから、自分を取り巻く「背景」のようなもの、それをみつけたかった。キーボードを手に入れると茶けたバンドスコア群を眺めながら部屋に引きこもり、楽譜も読めないのに、弾けもしない赤いうことが、その一つの答えだったのだけど、楽譜も読めないのに、弾けもしない赤という、この先、叶うかどうかもわからない未来像への妄想だけを積み重ねた。そして、目の前にある尾崎の練習はどんどん後回しになっていったのだった。

＊

高校受験を数ヶ月後に控えた冬のある日、親父から話があると呼び出された。
「お父さんな、リストラにあったんやわ」
リビングから見える庭には、真冬なのにふんわりと陽気な気候に包まれた小鳥たちが、かつて円形の花壇があったために、少しだけ変色しているコンクリートのサークルを囲みながら静かに佇んでいる。
親父の言葉を聞いて、頭の中にぼんやりと浮かんだのは、私立の高校に進むと家計

に響くだろうなという極めて現実的なことと、「なにかが変わるかもしれない」という、後ろめたさを伴いつつも、確実に膨らんでくる名付けようのない希望だった。

いや、思えば数年前から変化の兆しはあった。上の姉貴は僕が小学校高学年のときにアメリカに留学しそのまま家に戻ることなく、東京で就職をした。祖母は僕が中学一年生のときに、認知症になり入院をした。平穏な日常は、阿修羅のごとく別の顔を覗かせながら、その単調な律動を崩し始めていたのだ。

親父が会社に行かなくなってしばらくすると、家から物が減っていった。それらは売りに出されたのだ。リビングにあったJBLの大型オーディオシステム、大量のジャズレコード、壁にかかっていた様々な風景画や抽象画、重厚な木製の家具たちが、順番にリビングから姿を消してゆく。塾が終わって家に帰ると、親父が東京にいる姉貴と何やら真剣に電話で話し込んでいることが増えた。テーブルの上には、この家の売り情報が掲載されたチラシ、新しく別の街に建つというマンションのパンフレット。

そう、最後は家を売り、隣街の富田林市に引っ越しをすると、会社勤めに見切りをつけた親父は、ローソンのフランチャイズ経営をはじめたのだった。

それからの日々は、かつての安定とはほど遠く、いつなんどきさらなる座礁が待ち構えているやもしれない不慣れな自営業に手を出し、引っ越しを重ねる度に家は小さ

くなっていった。

　日常は、座礁したかのように見えた。しかし僕は、その不安定さとは裏腹に、これまで体験したことのない変化が、そう、どこかで白けつつもやはりずっと喉から手が出るほど待ち焦れていた変化がついに自分に訪れる、というこの状況を僕は深く味わっていた。それは、山々に隔てられ区画整理されたこの無機質なニュータウンでの生活とは、まるで無縁のように感じていた社会の荒波を、僅かながらでも実感しているという感覚、そしてうまく言えないが、病に罹り老いていく祖母や、海外や東京へと出ていった姉、突然失職し、慣れない仕事に携わる父を含め、「紛れもなく、この家族で、僕は生きてきた」ということへの当事者的なリアリティだったのかもしれない。

　そして、その頃の僕といったら、表現をすることに憧れつつ、その一歩を踏み出す足場が見当たらなかった頃の失望に近い感覚をいつしか忘れていた。気付けば僕はただただ音楽にのめりこむようになっていた。

　ニュータウンで育ち、芸術に関する学問や技術を専門的に学ぶこともなかった自分が、それでもいまこうして、何かを表現して伝えることに携われているのは、小川を流される笹の葉のように、どこに辿り着くのか分からない不安の下で育まれるリアリ

ティを、「表現のたね」として、自分自身に血肉化してきたからだと思う。でも、もっと大切なことがある。それは、転がる前に存在した、穏やかで何もないように感じてきた、あの「平地」としての泉北ニュータウンの日常にだって、その「表現のたね」は私かながらも確実に育まれていたのではなかったのか。いや、むしろあの日常こそが、「表現のたね」の原風景だったのではなかったのか。

そう。

「1-3」と書かれた団地の壁でIたちとやった「死刑」の、あのボールの跳ね返りの方向の読めなさは、どうだっただろうか。

赤道のトンネルの仄暗さの中で浮かび上がる、果物を売るおじさんの手の深い皺は、どうだっただろうか。

そう。

陶器山の「まむし注意!」と書かれた看板の間抜けさ
山田池のぬかるみへの恐怖
同規格の白い家群でピンポンダッシュするときのスリル
あの金持ちの家のドーベルマンの鳴き声の甲高さ
かかりつけの小児科の壁に描かれた動物園のイラストへの親しみ

そう。

太陽の光で火照ったいのしし公園の
あのキノコの遊具に頬を擦り寄せたときのあの肌感覚や、
小学校の校門の前に設えられた仮設の駄菓子屋でカタヌキをしながら嗅いだ
あの砂糖とゼラチンのやや臭みを伴う甘い匂いは、
どうだっただろうか。

そう。

中学校の前の高台に建つ「三原台医療センター」の隅にあったあの草むらは……

1章　記憶

人生とは、「記憶の引用」のリフレイン。
でも、それは、「過去」への盲目、
すなわち、ノスタルジアという「症状」ではなくて、
むしろ、「現在」に横たわる「日常」を愛でなおしてゆく、
未来を見据えた「運動」なのだと思う。

泉北ニュータウンにある、三原台医療センターという区画。そこには眼科、歯科、胃腸科、耳鼻科といった開業医が住宅街の高台にまとまって存在していて、その区画の隅に、セイタカアワダチソウやヨモギが領地を競うかのように生い茂る草むらがある。その草むらが、どうしたことか、あるニュアンスの会話になったときや、ある気持ちにさせる音楽を聞いたときに、必ず目に浮かぶ。

そして、その感覚に陥ったときに、どうしても気になることがある。確か、その草むらの真ん中から下へと続く細い階段がなかっただろうか……。僕は心象風景内で逍遥するのだが、その階段に辿り着く前に、記憶に靄がかかってしまい、その答えがわからず終いになってしまう。探求は、その気になればいつだってできる。でも、実家に戻って散歩をしても、その場所だけは、未だに訪ねることができずにいるのだ。

＊

友人のTが運営する山中湖のホトリの宿は、市街地からバスで深い森を分け入ったところにある「ホテルマウント富士」というバス停で降り、

ホトリの偶然

そこから徒歩五分ほどのところにある。訪問するのは何度目か。僕はバス停近くのセブンイレブンで買った百円のドリップコーヒーをちびちび啜りながら、待合室のベンチ椅子に座ると、予定より到着が遅れる旨のショートメールをTに送った。

バスに乗り込むと後部座席を選び、くたびれたmontbellのバックパックから一冊の本を取り出して、頭上の棚にしまう。座席に深く腰をおろすと、早速、本のページをめくった。その本の表紙写真は、不思議な静寂さのなかで、湖にかかる桟橋に人が立っているようにも見えるが、霧が立ちこめているようでその全容は分からなかった。

数日後、僕はこの本の著者の佐々木敦さんとの対談イベントを控えていた。しばらく読み進めると、仙台短編映画祭のことが書かれている頁にさしかかった。

　……最初に出てきたときには何であるかわからない。彼女の回想がその写真に記録された過去へとさしかかると、ふたたび画面に写真がオーバーラップしてきて、ようやく観客はあれはこれだっ

たのか、と納得するのだ。このようなカットバックならぬカットフォワードとでも呼ぶべき手法が、この映画では何度か使用されている……

(佐々木敦『シチュエーションズ「以後」をめぐって』より)

僕はぼんやり「映画」のことを考えた。バスが竹やぶを過ぎて、さらに深い森に入ると、折り重なり合うように立つ木々の隙間から漏れる光もしだいに届かなくなって、車内の温度がほんの少し下がったように感じた。外からの日差しを受けて、発光しているかのようだった誌面が暗くなり、視界までが狭くなったような気がする。もうしばらく走れば反対側の車窓に湖が現れるはず、と思ったその時だ。突然、不思議な感覚に襲われた。いわゆるデジャブ。そうだ、バスが森に入り、もうすぐ現れる湖の気配を予感したまさにこのタイミングで、確か昨年、この宿を訪ねたときにも、僕は「映画」について考えていたはずだ。

車窓の風景が促した「森へ」という身体感覚と、「映画」について考える思考の同期性が、一年を経て突如再演される。咄嗟にiPhoneを取り出

Googleカレンダーを確認し一年前に遡る。すると「5月4日 ホトリの宿 友人Hの結婚パーティ」と書き込まれていた。そしてその翌日に、東京の映画館でのアフタートークに出演する予定が書き込まれていた。そうだ、僕はその予定に備えて、ある映画研究者の本を読んでいたのだ。

その本の表紙には、細い板を組んだ飛び込み板の上から海に飛び込んでいく子どもたちが映された不思議なモノクロのスナップ写真が印刷されていて、僕はその時、ある医療ミスから、記憶に障害を負った男性を映したドキュメンタリー映像について書かれた文章を読んでいた。

……「ひろしさん」が思い出そうとするときの伏目がちの独特の表情、それが私を感動させたのだ。あるいは「ひろしさん」に記憶の有無を確かめるときに彼を見つめる奥さんの真っ直ぐな視線。やさしさとも不安とも悲しみとも違う、それらを通り越してしまったような「愛情」の眼差し。またあるいは……。

(長谷正人『映像という神秘と快楽——"世界"と触れ合うためのレッスン』より)

デジャブという、記憶の内的編集機能の先に召還された引用元が「記憶が失われた時」という、タイトルの映画だなんて、皮肉なものだ。

日常はフローだ。常に流れていく。だから、いつか流れた水に近い水が再び召還されている「いま」に気づかなかったら、もうそれで終わりだ。

でも、神経衰弱で同じトランプを捲（めく）りあてるかのように、時空を超えて、ある記憶といまこの瞬間が、目に見えない回路でつながっていることに気づいてしまうということ。

気付かないからといって、なんら差し障りはないけど、でも、この回路の存在に気づいてしまう感覚こそが、日常という名のアスファルトからほんの少しだけ跳躍させてくれる「表現のたね」を掬い上げる力だとしたら……

「次はホテルマウント富士、マウント富士」

突如、アナウンスが入り、我に返ってバックパックを棚からおろす。両替に手こずりながら運賃を入れ、運転手さんに御礼を言いながらバスを降り立った。目の前に広がる山中湖と、そこを漂うスワン。夕闇と靄

に包まれた山中湖は幻想的でとても美しく、湖岸に降り積もった雪を素手で掬い上げては、すぐさま伝わってくる皮膚の痺れを充分に受け容れつつ、僕はふとこう思った。

「三原台医療センターの草叢の記憶は、いつ解決するのだろうか」と。

選び採取られた日常

スライドが　僕を悩ます
超えるなんて　不可能だろう
分からず屋の　愚痴の在り処に
見つけ出した　最終的な答えとは
(君、ねぇ君…、君…)

「君！」
「はい？　あっ…なんでしょう？」
「時間、知ってるね？　ここの終わり時間」
「あっ、はい……」

(大和川レコード『宝探し』、2008年)

「二二時半で終わり、ここの商店街は。大丸のここの敷地でやる場合はね。例えばＣＤとかチケットとかの販売は……」

しっくりくる歌詞ができた。言葉が旋律に振り落とされずにちゃんと乗りこなしてくれるという意味で、などと納得しながら、気持ち良く歌ってまさにサビに向かう直前、心斎橋商店街の警備員のおっちゃんの配慮に急遽終了を告げられた。この縄張りでは新入りだ。Ａメロが終わりきるまで、声をかけるのを待ってくれたおっちゃんの配慮に感謝して、僕はすんなりと立ち上がった。

西九条のコーナンプロで買ったキャリーカートの紐にROLANDのミニアンプを括り付け、北に向かう人の流れに逆流して歩きながら、視界に飛び込んできた「出入り口に自転車置くな！ 猫にエサもやるな！」というシャッターの貼り紙の警告に、「長体がかった細長い字の癖は、僕の字にちょっと似ているな」などと思いながら、とにかく南へ向かった。歩きながら、audio-technicaの輪状の耳掛けヘッドフォンが微妙に馴染まず、何度も装着し直しては、髪は耳にかけてからヘッドフォンを着けるべきか、それともヘッドフォンの上から髪をおろした方がいいのかなど、妙な自意識の交じった選択に我ながら呆れつつ、手のなかにある傷だらけのZOOMのオーディオレコーダーのRECボタンを回す。

「キーッ、キーッ、ガガーー、ガン！」

ドラックチェーンの女性スタッフが、右手で細い鉄の棒を持ってシャッターを勢いよく閉める音が、録音レベルのピークと共に痛く鳴り響いた。歩を進めるたびにアーケードの天板が終わりを遂げる感覚が耳から伝わる。そう、聴覚で捉える空間は、必ずしも視覚と完全な同期を伴わない。橋に差し掛かる前から、音風景としての橋が存在していたのだ。そして、視界が開けた。今日も「グリコ」は工事中。陸上トラックが動く気配は、当分なさそうだ。

フィールドレコーディングを始めたのは、二〇〇〇年代の始めからだった。大学を卒業してフリーターになった僕は、泉北ニュータウンや職場のあった大阪市内の日常風景を音で採取した。お気に入りで何足も履きつぶした黒皮のジャックパーセルをつっかけて外に出る。ヘッドフォンを耳にかけ、レコーダーのRECボタンの録音待機の赤点滅が赤点灯に変わると、いつもは無意識下に閉じ込められた音群が、耳元で蠢き出す。

交差点の真ん中で、すれ違う人が携帯電話越しに話す訛いた高い声……

夕暮れとともに、どこからともなく聞こえてくる一八時の時報……

自動ドアが開いた隙に、路地に傾れ漏れてくる老舗のパチンコ屋の騒音……

僕の後ろで、誰かが手袋越しに手を合わせる、ぼんやりした柔らかい打音……

44

「チチチチチ」

谷町四丁目の駅近くにある古書センターの前で、パラソルを立てて弁当を売る女性の真上に、やや緩みながら存在する電線の上にとまっていたツバメが、思い立ったかのように飛び立つ。

「ゴォォオオオオオ」

森ノ宮にぽっかり空いた宮跡を、そのまま高く持ち上げたように、周囲の建物に切り取られた真っ青な空の先で、飛行機がゆっくりと北西へと向かう。

(僕はふいに思い出す。中学生の夏、親友の両親の田舎があった山口の家の広い居間で、若き松井秀喜が五打席連続で敬遠を食らう姿をみんなで観ながら、明日の帰阪を憂いていたあの気持ちを)

大和川のほとりで、女子高生がクラリネットを練習しているその上。川越えの赤帽車が前を走る青いリトルカブに対して軽くクラクションを鳴らしている音風景が、橋下八メートル程の水面に反転しながら淡く映り込んでいる。

(僕はふいに思い出す。大学生の頃、右足の大腿骨を折って入院した住之江の病院の待合室のテレビ画面で、突然、知らされた池田小

学校事件の速報を目にした時の躊躇いを)

　そう。レコーダーの赤点灯は、非日常とまではいかない「異日常」への入り口なのだ。僕は、録音したそれらの音を家に持ち帰ると、机の上に色とりどりの付箋を用意し、ひとつひとつのトラックに対して、メモを貼付けていく。

・録音した場所と時間
・その風景の印象
・そのとき考えたこと
・そのとき思い出したこと

　付箋が机中に貼られてゆく。それを、僕は自作の曲と照らし合わせる。

あの空の色に気がつけば
その錆(さび)の色も

46

物語の中に埋もれてゆく
あの空の意図を裏切った
この手を伸ばした
止め処なく涙が流れてきた

このAメロの雰囲気は、この風景の印象に近い。でもBメロの歌詞は、風景の印象よりも、それを見て思い出した心象風景の方が近いかもしれない。

まるでKJ法のように分類しながら、サウンドスケイプのグループを生み出していくのだ。そして、これらのグループを元に、パソコン上の音楽編集ソフトで、波形として現れた音風景を選択したり、切り貼りしたり、重ね合わせたりして、アコースティックギターの弾き語りと緩やかに結びつけ、一枚のレコードへと仕立ててゆく。

まず、風景を切断します。(Ctrl+X)

次に、切り採(と)られた風景をコピーして、(Ctrl+C)

（大和川レコード、『寂れた線路を独りで歩く』2002年）

最後に、別の風景にそっと貼り付けます。(Ctrl+V)

僕のかつてのソロ名義「大和川レコード」のアルバム『選び採取れた日常』（2005年）は、フィールドレコーディングを通して「日常」を構成する要素のあらゆる組み合わせのパターンを編み上げる、いわば「レッスン」を重ねるなかでつくられた。

この制作のためのレッスンは、僕に日常を高解像度に見る眼鏡を与えた。つまり、日常の「いま」は、微細な差異の積み重ねで成り立っているということだ。

例えば通勤時に電車から見える川辺の風景は、その日の天候によって川の流れの速さ、風力に添った鳥の飛び方、草花の揺れ方、光の妙が織りなす水面の煌めきなどが変わってくるだろう。また、仮に川辺でラジオ体操をしている人たちがいても、まったく同じタイミングで、同じように四肢の輪郭を描いているわけではない。

風景を構成する要素の組み合わせを、いつもよりもちょっと意識するだけで、その見え方は随分と違ってくる。例えばイヤホンから流れてくるiPodの曲。それは昨日と同じアルバムであったとしても、その風景を見つめているときの聴覚情報もそうだ。例えばイヤホンから流れてくるiPodの曲。それは昨日と同じアルバムであったとしても、シャッフル機能が選曲したのは、三曲目のゆるやかなドラムフィルから始まるあのバ

48

ラードだ。

また「今朝、妻と喧嘩をした」「朝のバラエティ番組で、自分の星座がラッキーポイントだった」「昨日の深夜、すごく悲しい映画を観た」といった、心のモード次第でも、風景は変わる。

今日のＹシャツの肌感覚はどうだ。同じ電車・同じ車両に乗っていて、いつもと同じ顔ぶれであったとしても、今日選んだネクタイの柄が昨日と違うのと同様に、向かい合う女性は毎日違うアクセサリーをつけていて、髪の括り方だって微妙に違う。昨日よりも香水や整髪料の匂いが強いときだってあるかもしれない。

いつもは後から来る乗客に押されて、車両の真ん中あたりでほぼ片足立ちで吊り革にもろくすっぽ掴まれずにいたが、今日は運良く扉近くにもたれることができた。しかしその分、扉にぎゅっと押しつけられるというほどよい圧迫感を味わいながら、いつもの川辺の光景をぼんやりと眺めているのだ。

同じような毎日でも、無限に差異があり、その組み合わせのパターンは無限だ。目の前で起きる偶然の組み合わせは一分、一秒、〇・〇〇〇〇〇……秒、明滅するがごとく脅威の速さで選び採られ、その営みが二四時間、三六五日を創り出している。

そのことに向き合うということ。

僕は、そのことに向き合いたいのだ。

インサート・リライト

僕の家は琵琶湖と路面電車の線路に挟まれて、北へ行くと緩やかな波音、南へ行くとせっかちな遮断機の音。二両編成の電車は、あっという間に風景の中を通過する。

線路の向こう側には小学校。線路と小学校に面した人通りの少ないか細い歩道を東に進めば、いつも立ち寄るローソンだ。僕はこのローソンに、間もなく飲み干される予定の牛乳を買い足しに、細道をゆく。

夜の小学校前にさしかかると、ナイター用の光源でライティングされたグランドでは、子どもたちがサッカーをしている。このライティングはかなり強い光源なので、周りに建つ家々の影が、小学校のはす向かいに建つ市民会館の広い壁に映って、影絵のようになる。その光源にほだされ、知らず知らずのうちに、僕も影絵の役者になっているのだろう。

僕は考え事をしながら、なんとなしにグランドで走り回る子供たちを見ていた。

「アッシ！ こっち！」

パスが回る。声を上げた男の子が、ボールに向かって一心不乱に走り出す。ゴールを決めそうだ。

「行け！　行け！　行っけー‼」

一気に盛り上がる外野の子どもたちの歓声。とともに、まるでライティングの光量までもが引き上げられるかのごとく、グランド上のテンションは最高潮を迎える。そして、男の子の右足がゴールネットに向かってボールを蹴りこもうとした、その瞬間。
前方から二両編成の路面電車が、僕の目の前に滑り込んだ。

ガタンゴトン　ガタンゴトン　ガタンゴトン　ガタンゴトン……

数秒後、再び僕の視界にグラウンドの風景が舞い戻ったとき、ピー！というシュートが決まるホイッスルが鳴った。僕は揺れるネットと、子

供たちの甲高い歓声を上の空で聞きながら、決定的瞬間を見逃した悔しさよりも、なぜか懐かしい感覚に襲われた。目の前の風景に、突然インサートされる別の風景。上書きされたVHS……

昔、今村昌平監督の『赤い橋の下のぬるい水』をVHSに録画した。主演女優の清水美砂が、興奮すると体から水が出てくるというのだが、劇中のまさに盛り上がりのシーンに差し掛かったとき、上から録画されたと思しき『ミナミの帝王』に画面が切り替わった。ドラマのシチュエーションを全く理解できぬままに呆然と画面を見ていると、突如、車椅子にのってボケてるおじいちゃんが映し出され、男性（西川きよしの息子）が、「あのおじいちゃんから、お金返してもらえないやん！ どうしよう！」と愕然として叫んだ。

僕は、男の子たちが歓喜しながらグラウンドを降りる様子を見ながら、清水美砂の盛り上がりのシーンを西川きよしの息子に邪魔された、あの

52

ときの感覚を思い出していた。そして、今度再び『赤い橋の下のぬるい水』を観る機会があれば、その映像には、あの子供たちのサッカーのゴールの瞬間が上書きされて、僕の目の前で再現されるはずだ。

ズレの創作

「アサダさん、もう一軒、行きましょう」

細い商店街の裏通りにひっそり佇む角打ちの酒屋で数時間過ごしたのち、S先生はノートパソコンが入っているせいでパンパンに膨れ上がったカーキ色のショルダーバックを抱え、伝票をすかさず手に取る。

「先生、自分の分は出しますよ」、「いやいや、これくらいは奢るよ」という典型的なやりとりを重ね、結局ご馳走になった僕は、トイレに駆け込み、寝不足のためにズレやすくなったコンタクトレンズを着け直した。もう一軒か……。

内心、ホテルに戻りたいと思いながらも、次は蒸留酒しか飲まないでおこう、などと決めてかかっている。最近、脂肪が気になりだした僕は、付き合いのある編集者が糖質ダイエットにはまっていることを思い出す。酒屋の扉を開けると、先に表に出ていた先生の後景には、昨日降った雪が軒先の両側の測道に積み上げられていた。右側には子どもの長靴の足跡と思わしき小さな凹みが点々と見られ、その部分だけが灰色に黒ずみ、左側にはアンパンマン柄の黄色い傘が少し開いたまま突き刺さっていて、逆さまになったドキンちゃんの視線がこちらに向けられていた。

五階建ての雑居ビルの入り口には、小さなネオン看板が窮屈そうに掲げられている。

その真下には「スナックレディ募集」と書かれた水色のチラシが貼られているが、高々と生い茂るベンジャミンの葉に隠れて肝心の時給額が見えない。ひょっとしてこれは関心を引き込むための、新手の戦略なのではないかと考えていた矢先、S先生はスタスタと地下への階段を降りて行く。慌ててついてゆくと、重厚な木の扉が現われ、そこには「懐メロ・スナックG」と書かれた看板が掲げられていた。

扉を開けた先生の後から中へ入ると、二〇畳くらいの広さの店内。赤を基調としたカウンターのあちこちに昭和歌謡のレコードジャケットやポスターが張り巡らされていた。

「あら、先生お久しぶり！」

薄ピンクの和装を着こなし、大きめの紫陽花のヘアピンを付けたママが僕らに挨拶をしながら、すでにほろ酔い機嫌の先客の相手をしている。ママは幾つくらいだろう。壁に掛けられている32型ほどのカラオケ用モニターには、どこかの学校の校舎の映像が映し出されている。

「随分変わったなぁ……俺がいた頃の校舎は、二〇年も前に取り壊されたんだよ」

「今岡さんの世代だと、クラスの数も多かったんじゃない？」

「10組まであったなぁ」

「ママも同じくらいじゃないの？ はっははは」

先客とママのそんな会話を聞きながら、S先生は山崎のハーフロック、僕は富乃宝山

の水割りをチビチビとやり出す。

先客は、どうやら母校の映像を観ているらしい。どうしてそんな映像がカラオケスナックにあるのかと思っていた矢先、「仰げば尊し」をBGMに、今度は卒業アルバムのクラス写真が映し出された。クラス全員の顔写真を接写でくまなく撮影したと思われる映像が流れると、その一人ひとりのイメージに感情が揺さぶられ、先客は言葉が連なるように溢れてゆく。

「そうそう、吉川先生。七年前に癌で亡くなったんだよ……」
「あっ、こいつ一番足が速かったやつで女子にモテたんだけど。いまはつるっ禿だからね! 俺も人のこと言えないけど。はっははは」
「この子は可愛かったんだよ」
「この先生は……、覚えてないなぁ……」
「ああ、こいつは中学校上がってから一緒に野球部入ったやつでさ。俺が自転車で事故をして、入院したときも、いつも見舞いに来てくれてさ。お互い別々の高校に進んだんだけど、働くまではずっと手紙を送り合っていたんだ。いい男だった。親友だったね。脳卒中で亡くなったって聞いたときはショックだったな。今でもあいつがくれたボール、大事に持っているよ」

56

「仰げば尊し」というテロップが終わると、夕焼けに染まる山々の映像に切り替わり、「〇〇第一小学校校歌」というテロップが流れ出した。それらしき曲が流れ出し先客はマイクを持ち、背筋を伸ばして呼吸を調える。そしてテロップが校歌の一番へと動き出し、歌声が鳴り響いた。ひとつひとつの歌詞──青空、白い雲、小鳥、虹、裾野、桜並木、学び舎、友情、歴史……といった言葉に連動するかのように、自然豊かな映像や、いかにも学園風景といった様子の映像が次から次へとシーンを構成する。

そして三番になった次の瞬間、驚くべきことが起こった。なんと今歌っている先客本人が、映像に出演しているではないか。ママから「今岡さん」と呼ばれているこの男性が、校舎のグラウンドを踏みしめながら、物思いに耽る様子で、ポケットに手を突っ込んだまま、少し肩をすくめて校門へと去って行く。このやや小恥ずかしい一連の演技とともに、校歌はエンディングを迎えた。ママの大仰な拍手につられて、S先生も拍手をした。僕はなんだかよくわからない状況に対する動揺を隠しきれないなか、ぎこちなくどこか調子外れに手を叩き始めた。

後日、S先生が送ってくれた資料の中に、新聞の切り抜きが入ったクリアファイルが同封されていた。

「先日お連れしたスナックの記事を入れておきます」

その記事には「校歌をカラオケで。あの頃の記憶が蘇る」と書かれた大きな青字の見出しとともに、あのママの姿があった。僕は記事を読んで驚いた。この店のママは、歌好きな性格とビデオ撮影と編集の趣味が高じて、常連のお客さんに思い出の校歌を存分に歌ってもらうために、オリジナルのカラオケ映像を制作しているらしい。校歌だけでない。懐メロ、童謡、唱歌、労働歌、軍歌、ラジオ歌謡まで、世の中のカラオケリストには存在しない映像を、愛する常連との対話の積み重ねから生み出してゆくのだ。しかもその数は数百に及ぶ。これはとんでもない営みだ。僕はあまりにも興奮して、S先生の手紙の署名に思わずキスをした。

中学二年生くらいのときですかね、

あの……、夏休みの前の日。

僕はあの、下町に育ってたんですけど、

都電でちょっと近距離だったけど通ってたんです。

「一番前に乗りましてね、都電の。
横にこう窓が、運転席の横の窓が開いているんですよ。
その風をこう受けながらね。
短い道中だったけど、その風にあたって、全身に浴びてね。
風を。

（是枝裕和監督『ワンダフルライフ』、ある中年男性の台詞より）

僕は突然、あの映画のことを思い出して、近所のTSUTAYAに駆け込んだ。
……古ぼけた大学の校舎のような重厚な建物に、鐘の音が鳴り響いている。霧がかかったエントランスに招かれた二二人の老若男女。各々は面接室に案内され職員にこう告げられる。

「あなたは昨日、お亡くなりになりました。ここにいる間にあなたの人生を振り返って、大切な思い出をひとつだけ選んで下さい」

彼ら彼女らは、あの世に行くまでの一週間をこの建物で過ごし、その間に懸命に思い出を選び取り、その語りは職員たちによって聞き書きされ、広大なスタジオで舞台セットに仕立てられ、やがて一本のフィルムに収められる。そして最終日には上映会が開かれ、

彼ら彼女らはその大切な思い出をひとつだけを携えながら、あの世へと送り出されるのだ。

映画の中の死者たちは各々が「真の記憶」と向き合い、職員に訴える。「この風景はもっとああだった」「あれは、もっと違う感じだった」と。職員も必死に彼ら彼女らの声に応えようと、舞台セットを緻密に仕立ててゆく。でも、完全な再現などあり得ないことを誰もが知っている。そもそも「真の記憶」という考え自体が幻想であることを、記憶に向き合い続けたこの一週間で、痛いほど実感させられてきた。だから、この記憶の語り手と記憶の起こし手の協働は、途方もなく終わりがない。でもどこかで「決着」はつけなければならない。こうして再現された風景には、「語り手」と「起こし手」双方によるディスコミュニケーションによる「ズレ」が必ず映し込まれていくことになる。

「スナックG」のママによる、「今岡さんの校歌の記憶の再現映像」を観たときに、僕がもっとも感動したのがこのズレだ。卒業アルバムを接写した映像から沸き上がる今岡さんの記憶の声には、明らかに触れ幅があって、記憶の登場人物に対する思い入れはまちまちだ。しかし、映像はすべての生徒を等分に、かつ淡々と写し取っている。その豊穣さは、野球部の親友への語りの豊穣さを軽く裏切る。このズレ。

校歌と連動する映像には、母校周辺の風景が度々インサートされる。しかし、この映

像は、現在、撮影したものだ。校舎近隣のスーパーが映し込まれるも、既に幾年の時を経て、名前も看板の雰囲気もすっかり変わってしまっている。確かに周辺の店舗や公園には当時の面影が残っているので、歴史の連続性を掬い取ることは不可能ではないが、ここにも大いなるズレがある。

そして今岡さん自身が登場する最後のシーン。これは、記憶の探索者自身がその記憶の風景に捩じ込まれるという意味で、記憶の語り手と起こし手の協働（共犯）によるズレそのものの創作だ。

今岡さんは、自身の記憶が蘇るという純粋な感動とともに、いや、それ以上に、このズレ自体を味わいにママの元にやって来ているのではないか。どこまでが「真の記憶」で、どこまでが「仮初めの記憶」なのかということが問題なのではなく、そのハザマに存在する協働創作の過程こそが、連綿と続く自身の日常の意味を多様に読み替え、たとえ辛い過去であったともしても、今この時点からそれを愛でるまなざしを生み出す。「スナックG」は、そんな「記憶の創作スタジオ」なのだ。

そして、僕はママのような存在こそが、日常生活と地続きの地平から、数々の「表現のたね」を蒔き続ける「表現者」なのだと思っている。

2章 感覚

「今・此処」に居ながらにして、
僅かでも「非日常」へと旅立つためには、
現実と、思い込みと、妄想の狭間に、
「感覚」という名の「環状橋」を、
架け続けなければならない。

秘密のボタン

「あっさん、あれやろ！」

夏休みも終わりに差し掛かった頃、石田はランニングシャツからよく日焼けした逞しい腕をのぞかせつつ、BCGの跡を掻きむしる癖を繰り返しながら、僕にこう言った。

「ああ、やろう！」。高台の住宅街の傾斜に寄り添うように、ひっそりと存在する細くて長い坂道の頂上を石田と自転車で目指す。六段階の変速を一番軽くしながら坂を登り、あみだ被りになっていた西武ライオンズの野球帽を深く被り直す。頂上に着くと、僕らは「秘密のボタン」と捏ち上げた行為を始める。そのボタンはなんだっていい。例えばゴミ箱。例えばマンホール。今日は、そこにある電柱を蹴ってみようか。

「この電柱を蹴ったら、秘密のボタンがオン！」

「さぁ、いろんなことが起こるで―！」

自転車に股がったその片脚で、石田が電柱に貼られた「福田医院」の

広告の箇所をポンと蹴る。そして、二人で坂の頂上から一気に下っていくのだ。すると、どうだ。突然、犬が吠えたり、空き缶が転がってきたり、坂に面した白い家の一階の窓から洗い物をする音が聞こえたり、テニスボールが飛んできたりする。秘密のボタンを押した途端に、ものすごく色んな現象が、一気に僕らの周りを駆け巡るのだ。そして、坂のふもとに着くと、僕たちは顔を見合わせて爆笑する。

「すげえな！　秘密のボタン！」
「普段はあの犬、吠えへんよな！」
「あんなとこに、空き缶なんてころがってないしな！」

僕たちは頂上までいそいそと戻り、また同じことを繰り返す。何度やっても、やはりそれは起きる。

「今度はおばちゃんが、洗濯物を干してたな！」

「車のクラクションも聞こえたし！」
「あそこで急に風も吹いたしな！」

きっと、普段もその犬は吠えている。いつだってクラクションなんて鳴り響いているし、空き缶なんてどこにでも転がっている。でも、石田と僕は、受け取る現象のすべてが「秘密のボタンを押したから」と思いこむ。

夏休みが終わっても、僕はこの「表現のたね」に纏わる原体験を決して忘れたくはないのだ。

家具を鍛える

歯切れの良いだんじり囃子の律動に乗って、しゃがれつつも勇壮な掛け声が、夜のアーケードを駆け抜ける。

法被姿のまま畳の上に倒れ込んだ僕の身体は、竹の葉文様の磨りガラスからかすかに漏れ入る光を受けながらも、もうすでに、夢の世界に踏み込んでいたのかもしれない。

庫に収められた地車が、微かな轟きを残す自治会館前に立つ家具屋の二階。まだまだ日常を取り戻すまいと、地下足袋を脱ぎ捨てて路上に座り込み、酒を飲み交わしては放たれる威勢のよい階下からの笑い声が、夢うつつの僕を、何度も現実に連れ戻す。

僕はその度に、小さなちゃぶ台で数学の宿題をしている六つ年上の従兄弟の秀ちゃんの様子を薄目で捉える。僕に遠慮して、卓上ライトの光量を最小限に抑えてくれている秀ちゃんに申し訳ない気持ちになりながら、先週担任の関口先生から聞いた「蛍雪の功」という故事成語の由来が脳裏に浮かぶ。

「もう寝てるんやね」

時折、襖が静かに開き、叔母さんが顔を覗かせる。

「よく寝てるよ、ワタルちゃん」

秀ちゃんが僕の顔を少しだけ覗き込み、そう答える。自分でもこれが狸寝入りというものなのか、判別がつかないほどぐったり疲れていた。そして、昼間の壮大な「遣り回し」を何度も追いかけながら、僕のか弱い身体では地車は到底無理やろうなぁと、法被姿で走り回る同じ歳くらいの子どもたちに憧れた、あの感覚を反芻していた。

「終わった……」

吐息とほぼ一体化した秀ちゃんの呟きが聞こえる。叔母さんから借りていた小豆色のカーディガンを脱ぎ捨てライトを消し、秀ちゃんも畳に倒れ込む。喧嘩なのか、ただの悪ふざけなのか、そのどちらでもあるような、大人たちの大きな罵声と笑い声は、抜け殻のようになった僕と秀ちゃんを完全には眠りの世界に行かせまいと、それからも時折飛び交っていた。

*

小学生の頃、毎年一〇月になると、母方の実家によく遊びに行った。泉北ニュータウンから電車を乗り継いで向かうこと三〇分、確か親友の石田を連れていったこともある。

堺きっての商店街がある下町へと辿り着く。地車祭りで有名なこの商店街の老舗家具屋が母の実家だ。両隣は薄暗いゲームセンターと金物屋があり、向かいには玩具屋と地車が仕舞われる倉庫が併設された自治会館があった。そのおかげで祭りのフィナーレを飾る壮絶な車庫入れが放つ熱気を、毎年絶好の位置で存分に浴びることができた。

店舗兼住宅のこの家具屋で、母は育った。家具屋の一階は入り口正面が店舗、その奥は商品の家具を置くだだっ広い倉庫だった。店舗と倉庫の間には、明確な区切りがあるわけではなく、店舗の奥に行けば行くほど、なだらかに蛍光灯が暗くなり、より密度高く配置された家具の街路に迷い込んでゆく。花嫁道具として高級家具の需要があった、古き良き時代だ。僕は、秀ちゃんとこの空間で遊ぶのが大好きだった。

それはこんな遊びだ。

ベッドの展示エリアに鏡台や洋服掛けを移動し、ちょっとした「寝室」を設えて、そこから物語を創作するのだ。子どもには重すぎて、寝室に移動できない簞笥(たんす)は、寝室の「隣の部屋」という想定だ。今日は、先週の二一時半過ぎに、あえなく母親にリモコンごと取り上げられて断念した「火曜サスペンス」冒頭の一幕をもとにした創作だ。

「えー、ガイシャは？」

「はい、警部補。このマンションの住人で、山本幸子、二三歳。心斎橋のクラブのホステスです」

「そうか。この首の跡はネクタイだな。私情の縺れからの他殺か……」

「おそらく。隣の部屋の箪笥から、襟元に血痕がついたYシャツも見つかっており、容疑者に抵抗したガイシャが、ツメで引っ掻いたときに付着したものだと思われます」

「そうか。近所からの聞き込みは？」

「はい。この部屋に頻繁に男が出入りしていたらしく、派手なベンツが玄関先に停まっていたところが目撃されています」

「よし。ガイシャの人間関係を洗い出し、さらに周辺の聞き込みも強化してくれ」

「はい！　警部補！」

「それにしても、ひでぇことをしやがる……。このヤマはほおっておけねぇ」

比較的寡黙な秀ちゃんが警部補、セリフがすいすいとほとばしる僕が部下を担当する。たくさんある家具群の中で目玉商品でもある「フランスベッド」は、格好の妄想装置としての役割を果した。

「あなた、起きて。ねぇ、あなた」

マットにビニールが覆う商品のダブルベッドに堂々と寝転がる僕ら。

「なんだ、こんな夜中に……。まだ二時じゃないか」

ベッド横のサイドテーブルには、SEIKOのデジタル時計を二階から勝手に持ってきて設置した。

「真美ちゃんがいないの。どこにもいないの！」

「なんだって!?　こんな夜中にどこに行ったっていうのだ？」

「わからない……。でも、靴だってあるし、布団だってぬくもりがあって……」

パチッ!!

突然、テレビが付くという設定で、僕は商品のテレビラックの上に置いた段ボールでつくったテレビの後ろに回り込み、できるだけ低い声を出す。

「うぁわっはっはっは。お前たちよく聞け。娘は預かった」

「なんだ、お前は！　おい、娘を返せ！」

僕は、もう一度フランスベッドに戻り、

「あなた、一体だれ？　うちの子がなにをしたって言うの!?」

と、まだキャラクター変更による声変わりが間に合わないまま、甲高い声を張り上げる。

そして、またすぐさま、テレビラックの後ろに走り込み、声を変える。

「いまから〇〇神社の境内に出てこい。いいか、誰にも告げるんじゃないぞ……。うぁわっはっはっは！」

秀ちゃんは、突然、黒光りする重厚な槻（けやき）の箪笥の方へ走り出し、上から三段目の弾き出しを開けて、何かを取り出すふりをする。

「こういうこともあるかと思って、ずっと準備をしていたんだ。とやっ！」

なぜか日本刀という設定である。そして、この二人でしか共有できない妄想のバリアに包まれながら、自転車で二人乗りし、近くの神社まで商店街の細い通路を駆け抜けて行くのだった。

店に帰ると、母と叔母さんが、フランスベッドのマットを覆うビニールの皺を伸ばしながら、周辺の掃除をしていた。

「遊ぶのはかまへんけど、フランスベッドだけは触らんといて。秀ちゃんもちゃんと叱ってくれていたからね」

母の小言が始まった。僕は謝りながら、「やっぱりフランスからの輸入品やから高級なん？」と質問すると、叔母さんから「ほほほ。それは日本製やよ。ブランド名がフランスベッドなだけ」という答えが返ってきて、僕はなんだか損をした気分になった。

72

——叔母さんの事務机の上に、たくさんの写真アルバムが置いてあるのを発見したのはいつの頃だっただろう。たまたま一冊のアルバムが開いていて、紺色のワンピース姿と和装姿の同じ女性がこちらを見据えていた。僕はそれが見合い写真であることを、物心が付いてから知ることになる。

　叔母さんは旦那である家具屋の店主、つまりは僕の母の兄のフーテンぶりにとても苦労をしていたようだ。そのためか日夜休まずに働き、愛嬌のある笑顔で顧客を増やした。そして、その世話好きな性格と同時に合わせ持つ商売人としてのしたたかさは、「見合いおばさん」という副業につながることになる。様々な縁と縁の糸を編み上げて結婚までゴールインさせれば、最終的には嫁入り道具として家具一式を買ってもらえるというわけだ。

　僕は、この「家具」と「見合い」の類い稀なる合わせ技を改めて知ったとき、かつて秀ちゃんと一緒に勤しんだ様々な「ごっこ」の意味を改めて問い直してみた。もちろん、家具は「ごっこ」で満足するはずはなく、「真」の生活の中に溶け込むことをずっと待っていたのだ。

だとすれば……

家具たちは、

これから幸福かつ波瀾万丈な時を送るであろう住人たちの、

日々の風景の予備軍として存在していた。

であるならば、

僕らの妄想物語は、

その波乱万丈な現実の風景を守り通すという、

責任を家具たちが全うするために、

あらかじめ過剰な設定で家具たちを鍛えておく、

ある種のレッスンとして、

機能していたのではないか。

殺人現場まで担わされた家具たちは、

きっと、どんな家庭に添えられても、逞（たくま）しく生き抜くことができるはずだ。

「半音下げて。そうそう。ありがとう」

野々村は、Aメロに入る直前にドリンクを持ってきた新入りと思わしき店員に気をとめることもなく、たまたまリモコンを持っていた僕にそう声をかけると、テーブルの上に置かれた緑茶ハイをストローでかき混ぜ、半拍遅れで歌い始めた。

ちょうど一年前に この道を通った夜……

The 虎舞竜『ロード』(作詞・作曲：高橋ジョージ、1993年)

モニターに映し出されるベニスの街並を歩く老夫婦の映像を目で追いながら、レーザーディスクの時代だったら、歌詞と映像がこれほどまでに間抜けな組み合わせになることはなかったろうに、と、妙な懐古主義に陥る。

野々村の歌声を聞きながら、みんなはスマホで終電情報を検索しているようだ。だって「あと三〇分！」と、何回言い続けたのかわからないくらい延長してきたし、もうさすがにお開きではないか。おそらくこの『ロード』が最後の曲になるだろうと、誰もが思っていた矢先、

音楽と言葉が織りなす共感覚

沢田知可子『会いたい』が予約されました

エーゲ海と思わしき真っ青な海と、それをさらに上回る真っ青な大空が広がるモニター、その画面の左上に突如映し出されたリクエストに、僕は思わず声をあげてしまった。選曲主は、まだ一曲も歌っていなかった佐々木さん。まさかのトリのタイミングで入れてくるその大胆な決断に、きっとその部屋にいる誰もが、おおっとなったわけだ。

「消費カロリー 17.2Kcal」の表示に満足げな野々村が、佐々木さんにマイクを手渡す。肩くらいまでの長さの髪を耳にかけ、右手にマイク、左手を膝に律儀に置いて姿勢を調える佐々木さん。目の前に置かれたカルピスウォーターは、濁った氷水となって一定の嵩を保っている。

ビルが見える教室で　ふたりは机並べて　同じ月日を過ごした……

沢田知可子『会いたい』（作詞：沢ちひろ、作曲：財津和夫、1990年）

小柄で華奢な外見を裏切るように、伸びやかで重心のある声が、八畳分ほどの部屋に響きわたる。モニターには日本のどこか静かな海辺の風景が映し出され、そこにブ

カッと大きめの白い手編みのセーターに、デニム地のロングスカートを履いた三つ編みの女性が現れた。佐々木さんの歌声に魅了されていると、突如、僕の頭の中で、さっき野々村が歌った『ロード』がリピート再生された。

サイドシートの君は　まるで子供のように……

なんでもないようなことが　幸せだったと思う……

野々村の歌声がそれほど印象的だったわけでもないのに頭の中でリピートされ、その追憶のメロディに引っ張られながら、目の前のモニターのテロップに目を向けた。

あなた夢のように　死んでしまったの

今年も海へ行くって　いっぱい映画も観るって……

佐々木さんは瞬き一つせず、しかしだからといってモニターを見据えている様子でもないようで、どこか別の世界へのまなざしを向けて淡々と二番に突入してゆく。

僕はいつしか、佐々木さんの声と野々村の声が同時に流れる頭の中をより深く探索

するように、二つの歌詞を行きかちがたく絡まり合い、僕の中で、あるとてつもない妄想が加速しはじめた。

『ロード』は、主人公の男性が恋人を交通事故で失ってしまった体験から、

「何でもないような事が幸せだったと思う。

なんでもない夜の事　二度とは戻れない夜」と歌いあげている。

『会いたい』は、主人公の女性が恋人を同じく交通事故で失ってしまい、

「今年も海へ行くって　いっぱい映画も観るって」

といった恋人同士の甘い約束が果せなくなり、途方に暮れる様子を歌いあげている。

どちらの曲も、歌われたのは九〇年代初頭。この主人公の二人は、ある日、ある時、ある必然性を持って出会う。そして、お互いの辛い体験を理解し合い、傷を舐め合うかのように新しい愛を育む。

一分二二秒目、

「あなた夢のように死んでしまったの」

「何でもないような事が幸せだったと思う」

という二つの歌詞が重なる瞬間。

ここだ！

そして、それぞれの曲にとって新しいサイドストーリーが始まるのだ……。

ここで彼らは間違いなく「出会う」のだ。

突如、「お時間、五分前です！」を知らせる内線が鳴り響き、我に帰る。フロントで会計する際、一万円しか持ってなかった僕は、取りあえず皆の分を立て替えようと財布を出すと、晴れやかな表情で紺色のダッフルコートに袖を通した佐々木さんが、「その財布、私も色違い持ってる。長財布じゃないほうやけど」と笑顔で語った。

このカラオケ体験以来、僕は音楽の聴き方がまるで変わってしまった。とりわけ日本の歌モノにおいては、歌詞がことさらに気になるようになった。もともと、「大和川レコード」名義のソロ活動でも作詞も手掛けてきた手前、歌詞に対するこだわりは強い。

しかし、一曲の歌詞の完成度に関心があるというよりは、その歌詞の中のある単語が、

突如水煙のごとく目の前に立ち上がり、まったく別の曲の歌詞のある単語へと、まるでハイパーリンクのように飛ばされていく感覚が、頻繁に去来するようになったのだ。

「いつも一緒にいたかった　となりで笑ってたかった」の切ない歌い出しで知られるプリンセスプリンセスの『M』(作詞：富田京子　作曲：奥居香、1988年)の一番Bメロ冒頭、「あなたのいない右側に」のこの「右側」の存在。

「さよならと言った君の　気持ちはわからないけど」のサビで知られる槇原敬之の『もう恋なんてしない』(作詞・作曲：槇原敬之、1992年)の次のシーンに続く「いつもよりながめがいい　左に少し　とまどってるよ」のこの「左」の存在。

このそれぞれの「左右」で失われてしまった風景が互いを呼び寄せ合うことで、イニシャル「M」の男が、実は槇原(MAKIHARA)であることが如実に現されるのではないか。

「夏の星座にぶらさがって上から花火を見下ろして」(『花火』作詞・作曲：aiko、1999年)とaikoが歌ったその「花火」は、JITTERIN'JINNが「君がいた夏は　遠

い夢の中 空に消えてった 打ち上げ花火」と歌ったあの『夏祭り』(作詞・作曲：破矢ジンタ、1990年)の「それ」であり、また「夏の星座」は、「見えないモノを見よう」として望遠鏡を覗き込んだ」BUMP OF CHIKENが、『天体観測』(作詞・作曲：藤原基央、2001年)をして見つけた「イマというほうき星」の「それ」であるのであれば、この互いの話者によって、天地様々な角度から立体的かつ複層的に織りなされる眼差しのセッションは、一体どんな図形を描くのだろうか。

現実には〈かけ離れている〉もの同士をイリュージョンでつないでいく。
そのつなぎ方におもしろさを感じる了見が、第三者とぴったり合ったときの嬉しさ。
〈何が可笑しいのか〉と聞かれても、具体的には説明ができない。

(立川談志『談志最後の落語論』より)

そう、他人にこの感覚が生まれるわけを聞かれても、うまく説明できっこない。例えば、反町はあの『POISON』(作詞・作曲：反町隆史、井上慎二郎、1998年)のサビで唐突に「ポイズンッ！」と叫ぶ。その「毒」は一体どこに盛られたのだろうかと考えると、僕は居ても立ってもいられなくなる。

でも、布袋が歌った『POISON』（作詞：森雪之丞、作曲：布袋寅泰、1995年）を聞いても何も妄想は生まれない。歌詞そのものが直裁的すぎて、他の曲の歌詞をまるで召還しないのだ。きっと平松愛里が『部屋とYシャツと私』（作詞・作曲：平松愛里、1992年）において盛った「毒入りスープで一緒に行こう」の「毒」とつながることで初めて、妄想のスタートを切る。

つまり、旦那を愛するあまりに淡々と巧妙に旦那を縛りつけていく『部屋とYシャツと私』の主人公が、ある時に旦那の浮気を察知して、ネットで密売されている反町の手による調合とされている伝説の化学薬品「POISON」をなんとか手に入れ、「知恵をしぼって」、「毒入りスープ」をつくるのだ。「言いたいことも言えないこんな世の中」に対する社会的な「毒」が、ごく私的な領域である家庭での結末に盛られる「毒」へと変化する、そのアンバランスゆえの妙味。

この音楽と言葉が織りなす新種の「共感覚」から、僕はもう逃れることは決してできないだろう。

なぜ今日に限って
サッカーボールが見事なバウンドを伴いながら
細い路地から跳ね入って
少年がツーブロックヘアをなびかせながら
それを盲目的に追いかけて来るのだろう

なぜ今日に限って
腰の曲がったおばあちゃんが
葱と牛蒡の入った手押し車に身を預けながら
歩道と車道のボーダラインを行き交うように
おぼつかない足取りで家路に向かっているのだろう

なぜ今日に限って
筋骨隆々の男たちが鮮やかな水色のユニフォームを纏いながら
年季の入ったピアノの積み込みのために堂々と路上駐車をし
眼前に広がるはずの信号機とその先の美しい山々を阻むための

免許講習演劇

完璧なまでのスクラムを組んでいるのだろう

ハンドルを握る手はますます力み
額には脂汗が滲む
講師の忠告はますます遠のき
僕は思わずこう納得させる

そうか
これはきっと「演劇」だ
なんとか僕に免許を取らせまいとする
町民ぐるみの「演劇」なのだ

それは単純だけど少しの目の位置で何にでも変われるって
馬に変身 盛り上がってないときも
なんらかの楽しみかたがあって

『ゆらゆら帝国で考え中』（作詞：坂本慎太郎、作曲：ゆらゆら帝国）

ハナレに向かう。ハナレとは、最近、自宅の近くに借りた書斎のことだ。ハナレの書斎には、IKEAで買った安価なキッチンチェアを置いていたので、自宅にあるオフィスチェアを運び込むことにした。自宅の玄関の前は、凹凸の激しい路地裏。すぐに重いオフィスチェアを持ち上げて舗装された大通りに出ると、そこからはキャスターに任せてガラガラと押して行く。ガラガラガラガラ……JR大津駅とびわ湖を結ぶ目抜き通りは、昼間は人通りが少ない。堂々と大きな音を響かせながら先を急ぐ。ハナレの手前には砂利道があり、そこでまた持ち上げる。階段を上がり、通路三軒目が目的地だ。

オフィスチェアでの執筆は、はかどった。

椅子を置く

夕方。今度はIKEAのキッチンチェアを、家に持ち帰る。もちろん、キャスターがついていないので、肩に背負って帰る。時計を見れば一八時過ぎ。今度はとても人通りが多い。椅子を背負ってトコトコ歩いているだけで、それなりに視線を浴びることに気付く。生活感剥き出しのキッチンチェアは、パブリックな市街地の空気感のなかに、すんなり収まりきらないのだろうか。

ついにハナレと自宅の間にある京阪電車の踏切まで来ると、そこで長らく待たされ、湖岸通りの信号でも運悪く引っかかってしまう。この信号は長いのだ。僕は少し疲れてしまった。キッチンチェアが肩に食い込んできて痛い。辛抱できず、椅子をアスファルトに降ろしてみる。さらに、なんとなく座ってみた。

視線がぐーんと低くなり、風景の見え方がまるで変わることに気が付く。小学生低学年くらいの子どもは、これくらいの視線でこの風景を見ているのだろうか。ずいぶんと高い位置にあの保健会社の看板はあるんだな。子乗せの電動自転車に跨がりながら信号を待つ真横の女性の腕にぶら下がるビニール袋の風でなびく音が、こんなに大きく聞こえるなんて。時の流れも緩む。なぜ今まで、この信号の切り替わりの長さばかりに意識が向いていたのだ

ろうか。そんなふうなことを考えながら、周りで信号待ちをしているサラリーマンや主婦たちの視線を感じはじめた。明らかに、不思議そうにこっちを見ているのがわかるが、僕は気にせず、前だけを向いていた。

信号が青になった瞬間に、僕は再びキッチンチェアを担がずに、亀の甲羅のようにお尻から椅子を持ち上げて、そのまま信号を渡ろうとした。すると、信号待ちをしている湖岸通りのミニバンの運転手と助手席の二人組が、ニヤニヤ笑いながら僕に手を振ってきた。どうやら、僕だけが椅子に座って信号待ちしている様子を、ずっと楽しげに観察していたらしい。僕は軽く会釈をした。なんだろう。なんだか、とても幸せな気分だ。

路上に椅子を置いて座るだけで、自分の意識を、これほどまでに変えることができるのならば。
あくまで「日常」の延長線上にいながら、なだらかに「非日常」へスライドを果すことができるのならば。

そして、僕がそうすることで、
他人の風景にわずかな彩りを添えることができるのならば。
僕はいつだって、心の中で「椅子」を手放さずにいるだろう。

観光者のまなざしを手に

「アサダさん、びわ湖の反対側の出口でお待ちしています」

何度も滋賀県に訪れているにも関わらず、滋賀県民のこのやりとりに僕はついていけなかった（ええっと……。この線路よりびわ湖は西側にあるから、びわ湖の反対側ってことは改札を出て東出口側ってことだよな……）。頭で理解できても、身体感覚はしどろもどろに縺れる。だって僕にとってのびわ湖は、浅瀬に少しだけ浸かったあとの遠慮がちの爪先から伝わる、ほんの少し冷たい感覚でしかその全容を捉えられなかったのだ。

二〇一一年の夏、なんだか無性にびわ湖が見たくなって、大津駅での打ち合わせのあとに北に向かって一五分ほど歩いた。僕はあの頃、とても疲れていた。初の単著の執筆を進めるさなかに起きた東北大震災。誰かの「日常」に強制的に課せられた「被災」という名の大きな「非日常」は、平穏な「日常」の中にごく小さな「非日常」を見つけるという表現を創り続けて来た僕に、えも言われぬ無力感を抱かせた。とにかく、端的に癒されたかった。

一〇分程歩くと、京阪電車が通る細い線路が現れる。「紺屋ヶ関踏切」と書かれた標識のすぐそばには、十数体の首なし地蔵が並べられていて、赤い前掛けはすっかり日に焼け、ピンクとも言えない掠れた赤みだけが微かに残っていた。

信号が鳴り響き急いで踏切を渡り終えると、びわ湖はもうすぐそこだ。僕はなんだか嬉しくなって小走りになる。途中、ジーンズの底の浅い後ろポケットから名刺ケースが落下する。拾う。もうすぐ。視界が開けた。

一面に広がる湖面には、ウェイクボードやジェットスキーを楽しむ若者の姿。湖岸には、岸にあがった鴨を追いかけるヨチヨチ歩きの子どもや、その様子を満面の笑顔で見守る家族観光客の姿が広がり、この比叡山の自然と斬新な建築の施設に囲まれた水色の風景は、まるでヒロヤマガタの版画のようだった。

僕は、観光船「ミシガン号」が停泊する大津港ターミナルビルに向かった。ここには土産物店と喫茶店、そしてミシガン号の待合室があり、六人くらいが腰掛けられるベンチとテーブル席とが数セット置かれてある。ベンチでは主に高齢の団体客が、テーブル席では家族連れが持ち込んだ食べ物を広げて楽しそうに語り合っていた。

僕は、湖に一番近い窓辺に一席だけ空いていた小さなテーブル席に座り、ただ茫然とびわ湖を眺めていたのだが、次第に強烈な眠気に意識を掬（すく）われるようになった。船が定期的に着港する度に流れてくる「本日はびわ湖へようこそお越しくださいました！ さぁ、ただいま陸上クルーより手旗信号でミシガン号出航準備の最終

91

確認を行なっております」という演技がかった威勢の良いアナウンスを半醒半睡の状態で受け止め、今度こそ席を立とうとするが、まるでリピート再生、「今度こそ」のループが繰り返されてしまう。夢うつつで隣の席に目をやれば、その度に船を待つ家族やカップルの内実は変化してゆく。

（あれっ、この女の子、たしかさっき見たときは赤いチェックのTシャツを着てなかったっけ…？　あっそうか……その子はもう前の便に乗ったのか。じゃあこの子は別の子なのか……それとも赤は勘違いでさっきの子のままなのかな……）

前に見た家族の残像が、次に見る家族に覆い被さり、時は痞（つか）え、風景が吃（ども）る。僕だけがこの待合室の時間軸のほつれに絡めとられ、身動きがとれない。ええい。もう諦めようじゃないか。とことんこの時を受け止めよう。そう開き直ると、まるでフワフワとした雲の中に包まれたような、とても不思議で心地良い感覚が僕の心を浸し、行き詰まった日常から解放してくれるようだった。

ようやく覚醒し、ふと時計を見ればもう四時間も経過していた。この日以降、僕は滋賀で仕事があるついでに度々この待合室を訪れるようになり、数時間とはいかなくとも、少し気が休まる時を得た。そして、いつしか「びわ湖の畔に住みたい」

という願望を明確に抱くようになったのだ。

——一年後、僕は大津に引っ越しをした。僕にとっては家の条件よりも、立地が重要だった。いくつか訪れた物件の中で、もっともびわ湖に近い家に決めた。とても古い家だったし、冬場が寒いことは容易に想定できたため、妻はいろいろと不満を口にしたが、最後は僕の選択を受け入れてくれた。そう、僕にとっての憧れの「非日常」が、そのまま「日常」へとスライドしたのだ。

ここは平日の昼間であっても、小さな祝祭性が溢れている。家のすぐ横には地元の市民会館があり、演劇や落語会、県内高校のブラスバンド部の大会など、様々なイベントに多くの人たちが訪れる。びわ湖の畔の「なぎさ公園」に、昼夜問わずバス釣りを楽しむフィッシャー達が訪れ、そして花火が上がり、花噴水が色とりどりにライトアップされ、週末には地元のお祭りやジャズフェス、グルメ関連のイベントなどが目白押しだ。特に夏場はほとんど毎週、イベントが開催され、一歩家を出ればスピーカーから司会を務める女性アナウンサーの溌剌(はつらつ)とした声や、まもなく演奏が始まることを匂わすエレキギターのチューニング音が聞こえ、大通りを湖岸へと渡ったその瞬間にドラマーがスティックでフォーカウントを奏でる。

公園の南側にはシーザー・ペリが設計したホテルがそびえ立ち、ガラス張りのレストランは連日バイキングで賑わっている。そして湖面にはあのミシガン号と姉妹船であるビアンカ号がゆったりと佇み、乗船客は時折、湖岸にいる人達に向けて手を振ってくる。そして、こちらもその当て所もないが善良なサインに対して、手を振り返してみたりするのだ。

湖の畔での生活に随分慣れた頃、娘が生まれた。家では落ち着いて執筆ができなくなったために、近所のカフェなどでするようになった。あるときキーボードを叩く手がなんとも動かなくなり、気分を変えて湖岸のベンチで本を読んでいた。すると、男女二〇名ほどのシニア世代の団体客が口々に、「ああ、長浜の方はもう冬は雪がすごいよ。あっちはほとんど北陸の様相だな」などと言いながら僕の目の前をゾロゾロと通り過ぎていった。手には三井寺や日吉大社などの三つ折り縦長のパンフレットと叶匠壽庵の紫色の紙袋を下げていた。
　　(かのうしょうじゅあん)

その時、改めて思ったことがあった。

そうか。この環境は僕にとってはもはや「日常」になってしまったが、

作家は小説を書くとき、住み慣れた家を出ようとすることが知られている。クリエイティブな行為に向き合うためには、日常性に絡めとられていては具合が悪いのかもしれない。では、仄かな非日常がそのまま日常となった僕はどうだろうか。

多くの人たちにとってはやはり「非日常」なんだ。

今日も、大津港ターミナルビル一階、観光船待ち合わせ室に、MacBookを携えて来た。相変わらず家族連れや老夫婦、若いカップルなどで賑わうなか、少しだけ空いている席に腰を落ち着けてキーボードを叩き始めてみる。

「パパは湖東の方には行ったことないなぁ」
「びわ湖は来たことあるの？」
「えーっ！ マラソン出たことあるんだ。すごーい！」
「マラソンに出たときくらいかな」
「カイ君がもっと小さかった頃のことやな。ああ、竹生島も行ってみたいなぁ」
「すごい！ これだけめっちゃ大きい‼」

少年は父親に向かって目の前に貼られた「びわ湖と川の魚」という五〇種類以上の淡水魚がイラストとともに紹介されているポスターの中の「ウグイ（Tribolodon hakonensis）」と書かれた金色に輝く大きな魚を指差す。マラソンの話をそのまま続けるでもなく、またウグイの下にはもっと大きく描かれたその名も「ビワコオオナマズ（Silurus biwaensis）」のイラストがあるにも関わらず、そこにはまったく目もくれないところが、実に子供らしい。この浮き足立った空気が、僕を虜にしてゆく。館内に鳴り響く『ロイヤル・ガーデン・ブルース』と思わしき陽気なデキシージャズをBGMに、目の前に広がる花噴水が湖に向かって勢いよく放たれ、舞い上がったその水しぶきの虹色に輝く様子がガラス越しに見える。その煌びやかな光のおこぼれだけを感じながら、ひたすらキーボードを叩き続ける。常態化していた思考回路に少しずつ風穴が穿たれてゆく感覚がクリアに伝わってくる。そして、赤の他人の感動が、この場が育む祝祭性が、その風穴から徐々に注入されてくるのだ。キーボードを打つ手が一層早まる。

「見える？　手振ってんねんけど、ミョちゃんの方が逆光でめっちゃ眩しいねん。えっ？　一番上？　真ん中？　あっ、いたいた！」

隣に座った女性は、どうやら携帯電話で、湖面上のミシガン号に乗っている友人

とやりとりをしているらしい。そうだ、船がちょうどこっちに向かって来ている。おそらく二階席のデッキで薄紫と白のボーダーシャツを着てツバの長い黒い帽子を被っているあの日焼け対策万全の女性が、電話の相手なのだろう。僕はこのやりとりをなんだか微笑ましく思いながら、さらなる思索の解放を促してゆく。モニターに映し出された書きかけのWordファイルのカーソルは、ちょうど句点の位置でチカチカと点滅をしている。そのBPMはいつもより幾分速いように感じるのは気のせいだろうか。

思い出す。ここはあのときの疲れ果てていた「日常」から僕を解放してくれた、あの「非日常」の場所なのだ。そして時を経て、僕はいまそこに新たなレイヤーの「日常」を差し挟んだ。そこには以前の僕が欲したような「非日常」を同じ様に求めては獲得している他者の存在が予め必然的に存在しているのだ。僕はその新たな自分の「日常」と他者の「非日常」が交差する一点を目がけて、創作環境へと仕立てあげたのだ。

ようやく原稿を一本書き終えた。
あとはタイトルだけだ。

Enter

かんこうしゃの……

Space

観光者の

Enter

まなざしを……

Enter

てに…

Space

手に

Enter

日曜日の朝。

階段を上がると、まもなく高校にあがる二番目の姉貴が自分の部屋で、真ん中に鏡台を設えた黒いクローゼットの前に座りながら、ドライヤーをかけていた。ゴォーゴォーという音の合間に微かに聞こえていたミディアムテンポのリズム。それが徐々に明確に馴染んできて、シンディ・ローパーのあの曲だとわかる。

階段の踊り場でぼーっと立ちすくんでいる僕を見た姉貴は、「私、もう出かけるけど、曲かけとか？ あとで電源消しといてな」と言いながら、お気に入りのカーディガンを脇に挟んで階段を駆け下りていった。僕はそのまま姉貴の部屋に入ってシンディ・ローパーを聴き続けることにする。そしてスリッパも履かずに素足でベランダに出て、姉貴が庭で愛犬のマイケルを愛想程度に構いながら門を潜り抜けて行く様子を見送ると、先週、難波にある「カメラのキタムラ」で、親父に買ってもらったズーム式双眼鏡を自分の部屋から持ち出し、シンディ・ローパーをBGMに、ベランダから見える乳房のような形をした白い工場タンクを眺めた。

倍率を上げすぎて、手元のちょっとした揺らぎが、自乗倍もの像のブレとなって押し寄せてくる。倍率を下げる。石田が住む団地群、その棟のどこかの部屋のベランダで煙草をふかしている人の姿が見えた。知っている街を知っているままに少しだけ拡

捨てずに離れる

大して、「冒険」を味わう。でも、小学三年生の僕は、もっと壮大な冒険に憧れていたのだ。そう、このBGMが主題歌になった映画『グーニーズ』の主人公たちのように。

　その数ヶ月前、我が家に初めてビデオデッキがやってきた。レンタルビデオ屋なるところで借りてきて、そのデッキで初めて再生した映画がまさしく『グーニーズ』だった。開発のために立ち退きを命じられたある街の少年たちは、愛する家族を守るために、ある日、屋根裏部屋で偶然見つけた宝の地図を手に旅に出る。伝説の大海賊「片目のウィリー」の遺した宝があるとされる海沿いの古びたレストランに辿り着き、同じく宝を求める悪党に追いかけられたり、生きて帰れなかった骸骨に度々出くわしたり、罠に嵌められ九死に一生を得る大冒険を繰り広げるのだ。その過程で、徐々に友情を深め、仄かな恋心が芽生え、本当に大切なものとは何かを見つけながら成長してゆく、そんなビルドゥングスロマン。僕は、自分とあまり歳の違わないこの少年たちの映画が大好きだった。

　あの高台にあった、小さなレンタルビデオ屋。七階建てのテニスコート付きのマンションに近く、中学のクラスメイトのYの父親が営むリカーショップからも近い、小さな小さなレンタルビデオ屋に、僕は幾度となく通い、店員が訝しがるほどこの映画

のビデオケースを繰り返しレジに運んだ。家路。急な坂を自転車で駆け下りる際に、歩道と車道の段差の振動で、ビデオが入った黒い布袋が宙を舞う。慌てて少し引き返し、拾い上げ、再度慎重にペダルを漕ぐ。徐々に息が苦しくなり、リュックに入れてある吸入器を取り出し、スーッ、スーッ、スーッと三度吸い込む。ここからは自転車を押して、ゆっくり無理なく歩いて帰ろう。

この頃、僕は小児喘息が酷く、羽曳野市にある病院の小児病棟で入院するほどだった。ゼーゼー、ヒューヒューと発作を繰り返し、そこに嵌まるともう身動きがとれない。インタールは、その頃の僕にとって、命綱のようなものだった。

そう、そして『グーニーズ』の主人公マイキーも、僕と同じく喘息持ちで、冒険の途中で常に吸入器（僕のとは少しタイプが違ったけど）が手放せなかった。少年たちの勇敢なる冒険譚のリーダーを飾るにはあまりにも華奢で一見気が弱そうに見えるマイキー。でも実は、もっとも正義感が強く家族思いで、持ち前の勘の鋭さと冷静さで仲間を緩やかながら引っ張ってゆく。僕はマイキーの、そんな「弱さの力」にこそ惹かれたのだった。宝の地図を手にしたマイキーは、困難に度々見舞われても、頑なに諦めない。記憶は曖昧だが、「家へ帰りたい」と閉じ込められた洞窟から外へ抜け出そうとする仲間に、「いまもし空を見られたとしても、数日後には別の街の空、別の街の学校。家

族も僕たちのために必死なんだから、いまここで踏ん張らないといけない」と説得するシーンがある。外から僅かながら指して来る光よりも、この先にもっと本当の光に包まれるときが必ず来ると、マイキーは確信していたのだろうか。いや、決して確信ではなく、彼も不安だっただろう。説得しながらも度々吸入器をスーッと吸い込む仕草は、やはりどこか弱々しいのだ。それでも、彼はみんなを引っ張り、ついに財宝の在り処を見つけ出し、伝説の大海賊、片目のウィリーと対面するのだ。

そして映画のラストでは、命がけの冒険から帰還したマイキーが、肌身離さずもっていた吸入器をじっと眺め、突如ある決断をする。「こんな物……」という台詞とともに、海岸に吸入器を投げ捨てるのだ。僕は、この「ポイッ」に強く驚き、そして深く憧れた。僕にはそれがないと生きていけなかったから。ポイッなんて、そんな馬鹿な。僕は、マイキーが強くなっていくプロセスに、共感と嫉妬心が綯い交ぜになったような複雑なまなざしを送り続けていたのだ。

そう、僕は、マイキーのようになりたかったのだ。体育の見学、みんなの大縄の跳躍を尻目にそろりと立ち上がり、マイキーの姿を思い描きながら、インタールをポイッと砂場に捨ててみる。昨晩の雨の影響で、水を含んだ濃茶色が疎らに残る砂場に横たわるインタール。それを横目に含みつつも勇気を持って歩き去るが、先生が吹くピーッ

という笛の音（それは大縄跳びの終了を告げただけなのに）にびくっと飛び上がり、即座に拾い上げに戻ってしまう。

下校途中、山田池を取り囲むかのように続く細い赤道の、鮮やかなピンクのつつじが咲いている石垣の上に、そっとインタールを置いてみる。そのまま振り返らずになんとか立ち去ろうとするのだが、やはり心細くなり二五メートルも離れることなく走り戻って拾い上げる。そう、ただの「ごっこ」に過ぎないのだ。マイキーのように決断できるような冒険（プロセス）を僕は踏んではいない。僕は幾度となく落ち込みながら、そんな行為を繰り返す日々をただやり過ごしていた。

しかしいつしか、あれほど手放せなかったインタールはランドセルに入れ忘れたり、食器棚のガラスケースに蔵われたままになる日も次第に多くなっていった。通院と服薬と食事制限を地道に重ねていくなかで、喘息は快方に向かったのだ。

マイキーの「ポイッ」は、彼のこれまでのか弱き人生への決別と、これからの人生に対する堂々とした態度の表明という映画における象徴的なシーンだ。主人公たちの繰り広げた成長プロセスを凝縮した表象、すなわち「強い現われ」として僕に迫ってくるものだった。僕はマイキーのように捨てるという大胆な決断には遂に到らなかったが、「持ち続ける／捨てる」の間に横たわる「／（ボーダー）」の斜面をできるだけ

なだらかにする「弱い現れ」としての「捨てずに離れる」という別の方法に辿りついたのだ。そこには確かに僕なりの成長という凝縮された時間が存在していたのではなかっただろうか。

僕はいつだって完全に何かを断ち切ることができず
それゆえにあるとき途端に想起される
遺失物係の窓口にワープしたかのような感覚を抱きながら
目の前で採取した日常とともに
網の中に引っかかった蝉の抜け殻のような記憶の断片を
ひとつずつ掻き集めてはまた蔵い忘れ
でもなぜか少しだけ軽くなった足取りで
今の日常を生きなおす
そんな人生を過ごしている気がするのだ

信仰に裏切られたこと

　奈良にある罹りつけの皮膚科「I医院」は今日も混んでいて、人々は連休明けの草臥れた平穏さを携えながら、待合室のテレビで国会中継を眺めている。僕に手渡された札は「黄」の「9」。診察室の古めかしい窓に掲げられたプレートには「只今の診察 青41-50」と書かれていることを考えるに、御呼びがかかるのはまだまだ先のようだ。

　僕はさっき通り過ぎたあの新しい喫茶店、峠の茶屋のような体裁で、手づくり工芸品とみたらし団子を売っていたあの店に行ってみた。地元の農家の野菜や餅などが雑多に直売されている玄関の引き戸を開けて中に入ってみるが、誰も出てこない。しばらくしたら二階から五〇代半ばほどの女性が降りて来て「お客様ですか？」と尋ねられたので、「はいそうです。珈琲を」と答える。まだ店がオープンしたばかりで、ぎこちない接客ではあったが、とても感じの良い奥さんだった。

　喫茶店というよりは珈琲も飲める休憩所といった言い方がしっくりくる店内の簡易なテーブル席に、僕はMontBellの大きなバックパックを降ろす。昨夜まで出張で、そのままの荷物でここまで来たのだ。珈琲を運びにきてくれた奥さんが、そのリュックに反応して「山登りに来られたのですか？」と尋ねてくる。僕は「大きな荷物ですが、登山ではなく、I医院に通っているんです」と答える。「この季節は、山もすごくいいんですよ。壺阪寺と八幡神社にお参りしてね、五百羅漢の石像を観て、そして山頂の高取城跡に行くんです。今日もさ

きほど二〇名程の団体さんが行かれました」。

僕はこの手の観光トークが実に苦手で、人がワイワイと話しているのを聞く分にはいいが、自分が応答していくにはあまりにも無学だった。会話のキャッチボールを絶やさないよう、心苦しいながら適当な相づちを続けていたら、奥さんは熱が入ったらしく、レジ横にあるマガジンラックの中から高取町マップをそそくさと取り出し、引続き各地の名所を懇切丁寧に教えてくれた。内心、参ったなと思いながら、ふと壺阪寺の項目が気になって覗き込む。そこには「眼病封じのお寺・お里沢市の霊蹟 西国霊場第六番」と書かれている。ガラス戸越しにふと通りを眺めると、七〇代ほどの杖をついた女性が、濃紺のネルシャツで隠れる腰あたりを赤いウィンドブレーカーで結び、日除けハットを深々と被りながら一人これから山を目指す姿が飛び込んできた。そして僕は突如、思い出すこととなる。高校二年生のときに亡くなった、父方の祖母のことを。

神戸出身の祖母はかつて、三宮にある有名な料亭の仲居頭だった。六〇歳まで勤め上げ、親父が泉北ニュータウンに家を建てた際に引退をし、大阪に一緒に移ってきたらしい。若かりし頃には芸妓として様々な芸を習得してきたという祖母の部屋のテレビの横には、三線が厳かに据えられていた。その三線を祖母がいない隙に勝手に触って、こっぴどく怒られたこともあったが、結局僕は一度も祖母の演奏を聴いたことはなかった。

祖母との思い出といえば、一緒に『スーパーマリオブラザーズ』を近所のおもちゃ屋さんに買いに行ったときのこと。長い行列ができていたから、祖母は待ち時間の間に、店の近くのサーティーワンで、コーン式かつダブルのアイスクリームを買ってくれた。あの時に食べたアイスの味は、今でも忘れられない。

またある時、僕が一人で縄跳びの練習を庭でしていたとき、先生に与えられた課題の回数を飛べずに悄気(しょげ)ていたら、「ワタル、ちょっと休憩しい。テレビ一緒に観よか」と声をかけてくれた。祖母は時代劇が大好きで、なかでも松平健が演じる「暴れん坊将軍」は欠かさず観ていた。僕は、開始四〇分後あたりに、威勢の良い音楽とともに白馬に乗って登場する徳川吉宗の殺陣を祖母と一緒に観ながら、凬月堂のゴーフルの空き缶に入れられた飴ちゃんやキャラメルを沢山もらったのだった。

祖母とは生前深い話をしたことはなかったが、僕にとってとても優しい人だった。上の姉貴がアメリカに留学した後は、僕と親父と母と二番目の姉貴と祖母の五人家族で暮らすことになり、祖母は増改築された一二畳もある広い部屋で、ゆったりとした平穏な余生を送っていた。

そんな祖母が、とても大事にしている習慣があった。それは生駒山にお参りに行くことだ。此の地には生駒聖天(いこましょうてん)と呼ばれる神様がいて、信仰心が厚かった祖母は、毎月欠かさず長い長

い参道を一人で登っていたらしい。お参りの日、祖母は必ず紅白の落雁を持ち帰ってくれて、僕に「ワタル、白雪糕やで」と言って食べさせてくれた。僕は「はくせっこう」が聞き取れず、ずっと「はくせんこう」と呼んでいた。口の中の塊が唾液とともに徐々に柔らかくなり、分解された白い粉の甘みがじわじわと広がるあの食感。僕は白雪糕が大好物になった。お参りの意味もたいして知らず、当時の僕の頭の中には「祖母→生駒山＝はくせんこう→僕」というしごく単純な構図があるだけだった。中学生になると、僕は部活や塾やらで、ほとんど家に居ることがなくなった。徐々に祖母とも疎遠になり、いつしか、白雪糕を口にすることもなくなっていった。

僅かな寒さが微睡みつつも、各地で桜の開花の気配が漂い始めた春先のことだったと思う。祖母が、救急車で近所の病院まで運ばれたことがあった。生駒山のお参りに行った帰り、駅のエレベーターで転倒し、右肩を骨折したまま、痛みを堪えて自力で家まで戻ってきたのだ。急いで運びこまれた病院では、これでは自宅での生活がままならないだろうという判断が下され、即日入院となった。何度か見舞いを重ねるなか、祖母の様態は悪化した。身体の衰えと共に、急激に痴呆が進行したのだ。同じことを何度も繰り返したり、食事中に、ご飯を入れたお茶碗に眼鏡を入れたりした。

ある日、祖母は病室から見える改修工事中の大きな池を眺めながら、僕に言ったのか、ひ

とり言なのか判別できないほどの小さな声で、しかし確かな語気でこう口にした。
「ずっとずっとお参りしてきたのに、どうしてこんな目に遭わんとあかんのや……」
信仰に裏切られた。そんな口惜しさが、身の底から滲み出た瞬間。僕はその言葉が今でも忘れられない。返す言葉が何処にも見当たらず、窓の外に目をやり、夕焼けに絆されながら、まるで首長竜のように立ち竦む複数台のクレーン車の姿を無言で眺めるしかなかった。

その後、祖母の痴呆は進行し、別の病院に転院した。次の病院に行ってからは、僕が見舞いに行っても、誰だか分ってもらえなかった。家主を失った祖母の広い部屋にひとり佇んでみる。祖母が日頃唱えていた南無阿弥陀仏が頭の中に鳴り響き、僕はかつて祖母に一度だけ、
「なんでそんなに熱心にお参りに行くの?」と尋ねた記憶を突如思い出す。そう、あの時、祖母はこう答えたのだった。
「昔な、聖天さんに、一回助けてもろたことがあるんや。だから、これからも末永く見守ってもらえるように、ずっとお参りに行っているんやよ」
聖天さんは商売繁盛の神様だから、仲居時代に仕事に纏わることでお願いをしたのかどうか、具体的なことはよくわからない。でも確かに祖母はそう言ったのだ。そして、僕が高校二年の時、祖母は永眠した。享年七八歳だった。

祖母は、最期の最期、自身の信仰とどう向き合ったのだろうか。僕はそれをとても知りたくなった。怪我をした当初は自分の哀遇を受け止めきれず、怒りの渦だけが立ち籠めていたのかもしれない。なぜ、自分なのか。こんなにお参りに勤めていたのに。ずっと見守ってくださるのではなかったのか。私が一体、いつあなた様の教えに叛いたのか、と。でも、徐々に死を受け容れる過程で、ふと「それでも通い続けてよかった」と思えたり、最期まで聖天様にしっかりと見守られている、とどこかで感じられる瞬間があったのならば。信仰に裏切られてもなお、信仰すること。その先で、負の感情を揺らがし、迂回路を設け、かつての鉄道係員が手動でしていたように、その感情を希望の方向へと「転轍」することができていたのならば。僕はどうしてもそう思いたい。

それはおそらく僕にとっての「表現」に携わり続けている生歴が、そのまま祖母にとっての「信仰」の生歴と重なり合うような気がしてならないからだ。この曖昧な直感を抱え続けつつ、今はただ、なにも言葉を発しない祖母にこれだけは伝えておきたい。おばあちゃん、僕は僕なりの「表現」という名の「信仰」を携えて、これからも生きてゆきます、と。

SALE!!!

Bags & Eq

袋造卸

¥2500
¥700

只今の診察

41-50

喫煙場所 →

立入禁止

ショーしゃんの45日間

[未理ちゃんへの贈り物]

未理ちゃんに、どうしても送りたいものがあります。

たぶん一週間か十日そこらで着くと思います。

普通郵便で送ります。郵便受けに入るサイズ（?）だと思うので、べつに自宅にいなくても大丈夫だと思いますが、一応気に留めておいて下さい。腐るものではないし、万が一、雨に濡れても大丈夫なようにして送ります。

届いたら早速あけてみてください。きっと喜んでもらえるはずです。

じゃ、受け取ったらご一報ください。

2013/12/04 10:10 □□□□□□ <□□□□□@□□□.net> のメール：

サンフランシスコで暮らしている上の姉貴の娘のアンジーは、「ショーしゃん」が大好きだ。

僕に娘の未理が生まれたとき、姉貴は娘にショーしゃんと同じ人形をどうしてもプレゼントしたかったらしく、日本でも手に入らないか熱心に調べてくれた。

ショーしゃんとはゾウのぬいぐるみのことで、アメリカ人と日本人のハーフであるアンジーは、「ゾウさん」のぬいぐるみを、片言の日本語で「ショーしゃん」と呼ぶ。

アンジーはどこに行くにも、ショーしゃんといつも一緒。ひと時もショーしゃんを手放さない。ショーしゃんは、淡いピンク色をしていて、首にリボン、お腹にハートマークが付いていて、つぶらな黒目がとても可愛い。しっぽに白いプラスチックの輪っかが付いていて、引っ張るとオルゴールで「ブラームスの子守唄」が鳴る。

寝ても覚めてもアンジーのお伴をするショーしゃんは、使い古され、ほとんどグレーに近い状態にまで色落ちし、またしっぽの輪っかも見事にちぎられていた。これでも既に二代目だというショーしゃんは、大して綺麗好きでもない僕から見ても相当に汚くて、これに頬ずりを繰り返すアンジーの衛生状態をやや気遣ったくらいだ。「もうショーしゃんボロボロだよ。そろそろ一緒にいなくてもいいんじゃない？」と、姉貴がやんわり促しても、アンジーは首を横にブンブン振って、ぎゅっとショーしゃんを抱きし

めるばかり。その先、定期的にサンフランシスコから送られて来るフォトメールのカットからも、ショーしゃんの姿が消えることはなかった。

結局、アメリカでしかショーしゃんが手に入らないことを知った姉貴は、一二月初旬、娘が生まれた三週間後に、サンフランシスコから新たなショーしゃんを注文して、発送してくれた。

しかし「送ったよ」というメールを受け取ったものの、ショーしゃんはなかなか届かなかった。船便なので時間がかかるだろうと気を長くして待っていたのだが、妻は出産後、新潟の実家でしばらく子育てをし、僕は度重なる出張でほとんど家に帰らないことが多かった。万が一、留守中に届いていたとしても、不在通知くらいは入っているだろうとタカをくくっていたのだが、一向に届かない。「送ったよ」というメールを受け取ってから一ヶ月が経過しつつある年末、さすがにまずいと思い、僕は姉貴に電話をした。

「ショーしゃん、まだ来えへんわ。一体どないしたんやろか……？」
姉貴は「ショーしゃん、ひょっとして海の上で迷子になってんのんかなぁ……」と、笑いながらも、どこか心配そうに言った。

一月。年が明けてもいよいよ郵便局に問い合わせてみた。するとなんと「送り返しました」とひと言。「えっ？なんで⁉」。向こうの言い分は持ち主が取りに来なかったから、結局、送り主に送り返したとのことだった。手違いで不在通知がポストに入っていなかった旨を伝え、喧々諤々やっているうちに、姉貴から、「ショーしゃん、こっちに戻ってきちゃったやん！」と電話がかかってきた。なんと、ショーしゃんはアメリカ合衆国カリフォルニア州アラメダ郡フリーモントから手配され、一度太平洋の大海原を渡って、日本国滋賀県大津市中央郵便局まではるばるやって来たというのに、そこで二週間ほど滞在した後に、結局、帰ってしまったのだ。

姉貴は手元に戻ってきたショーしゃんに願掛けをし、再び送り出してくれた。そして、今度こそ本当にショーしゃんが我が家に辿り着いた。一二月上旬から数えて、ざっと一ヶ月半、四五日間の旅路。箱から登場したショーしゃんは、「これが本当の色だったのか……」と絶句するくらいに美しい仄かなピンクで、アンジーがいかに愛情を込めてショーしゃんを抱きしめ、徹底的に使い古してきたかを思い知った。僕は、まるで柔軟剤の広告のように、そのフカフカと柔らかいショーしゃんのお腹に思いきり頬ずりをした。

そして、その夜、寝床に入って今回の一連の出来事についてぼんやりと思い返していると、突如、ある風景が脳裡をよぎった（ホトリの偶然？　上書きされたＶＨＳ？　いやこれは、そのどちらよりも一層鮮明なイメージの映写だ）。どこかの砂浜で、ノースリーブの赤いワンピースを着た中年の女性が、掌を合わせながら頭を垂れ、小さな笹舟と果物が捧げられた筏を海辺へとゆるやかに放つ。かつて観た映画かテレビ番組のワンシーン。あれは確か、フィリピンのどこかの街ではなかったか。そして、オレンジ色の浮き輪がフラッシュバックした。そうだ！「ボリナオ」だ。

立て付けの悪い引き戸をガタガタと揺すり開け（この音でよく娘を起こしてしまうのだ）、仕事部屋に移動し、MacBookを立ち上げる。その地名だけを旗印に頼りのない検索を繰り返し、ようやく辿り着いたのは、数年前の深夜にNHKのBS1で再放送されていたドキュメンタリー番組『ボートピープル　漂流の37日間』、それだった。

ベトナム戦争後、共産主義化したベトナムでは、旧・南ベトナムで資本主義体制のもと暮らして来た多くの人達が難民と化した。共産主義体制への服従を誓わされる再教育キャンプへ参加するか、新天地を求めて海上漂泊の旅へ出るか。選択を迫られた旧・南ベトナム人の多くは後者を決断。番組の主人公は、一九八八年五月にメコン川

から海へと漕ぎ出した一隻の木の船、後に「ボリナオ52」と呼ばれる船に乗り込む。乗っていたのは一一〇人の難民。しかし、船は出発の翌日から嵐に見舞われ、エンジンは故障。引き返すこともままならず、そのまま漂流してしまう。遠くに船を見つけても同乗の仲間たちが助けを呼ぶため海に飛び込み行方不明になったり、飢えと渇きでひとり、またひとりと死の連鎖が続いてゆく。

一九日目、アメリカの軍艦がボリナオ52を発見する。乗組員の男たちは、自力で軍艦まで泳いで助けを求めに行くが、彼らに渡されたのは浮き輪と食料のみで、救助されることはなかった。三七日目、ようやくフィリピンの漁船に助けられ、ボリナオという村に上陸したとき、生き残っていたのは半数以下の五二人だった。

番組の男性ディレクターは、自身もベトナム難民として海を渡った経験を持つ。しかし彼の場合は、悲惨な漂流をすることはなく、離陸四日後にアメリカの軍艦に助けられ、そのまま新天地へと向かう幸運を得た。彼は自分の経験だけでは語りきれないボートピープルの苛酷な歴史を社会に問うために、ボリナオ52の生き残りの一人である女性、タン・チンを取材。今はアメリカで暮らしている彼女が、仲間たちの慰霊をするため一七年ぶりにボリナオを訪れ、助けてくれた漁民たちに会い謝意を伝える。

さらにディレクターは、もう一人の取材対象者を映し出す。かつてタン・チンたちを助けることなく見放したアメリカ軍艦に乗船していた退役軍人である。彼は長年、ペルシャ湾での作戦に向かう途中だったためにその任務を優先する（つまり救助しない）という上官からの指令に従ったことに対する、自責の念から逃れられずにいた。番組の後半、タン・チンは胸に刺さったままの憎しみと向き合おうと、かつて自分たちの救助を拒んだその退役軍人に会うことを決意する。そして彼もずっと後悔の念に苦しんできたことを知り、憎しみの気持ちに区切りをつける。

番組は最後に、ボリナオの砂浜で鎮魂の儀礼を行なうタン・チンの姿と、海に放たれた笹舟と果物や珈琲が添えられた筏がゆっくりと揺れ動きながら陸から遠ざかっていく様子を映し終了した。

深夜に昔、たまたま見たこの番組で、いまでも鮮明に覚えているのは、オレンジ色の浮き輪にしがみつきながらアメリカ軍艦の甲板を見上げる三人の男性の虚ろな眼差しだ。「助けて」と伝えても、ただ見下ろすだけで何もしてくれない相手。海上にぶら下げられた停泊用のロープと共に新天地への切符をも手繰り寄せながら、最後の力を振り絞って甲板へとよじ登ろうとするも振り落とされ、「自力で戻れ」と切り返される、

その絶望の極みがすべて凝縮されたような眼差し。仲間と共になんとか生き延びると いう幽けき希望を信じて振り絞られた声にならない声は、やがて海と空を二分しない真青に紛れ、二隻の船の距離は白波を立てながら再びかけ離れていくのだった。

　次の日。ショーしゃんが入っていた段ボール箱を畳もうとしたとき、箱の底に一通の手紙が入っていることに気がついた。久しぶりに見た姉貴の文字は、特段綺麗というわけではないけど読みやすく、一文字、一文字を丁寧に刻んでいる印象を受けた。

　このぬいぐるみは、アンジーがずっと一緒にいたぬいぐるみです。
　今年、幼稚園生になるアンジーは、四月からはショーしゃんとお別れなのがわかっているみたい。
　こうやってアンジーが大人になっていくということは嬉しい反面、ショーしゃんと一緒のアンジーの姿が見れなくなるのは寂しいけど、自分の親戚に女の子がうまれて、今度はその子が、ショーしゃんと一緒の時間を過ごし続けてくれるのでしょうか。
　ショーしゃんは、あなたのところに辿り着くために長い船旅をしたけど、そのことも含めて、大事にしてあげてね。

僕はこの、最後のくだり。「そのことも含めて」が深く突き刺さった。このくだりには、ショーしゃんが遭難したこと、目的地を目の前にして引き返さざるを得なかったこと、長い長い旅路を繰り返しようやく再びここへ辿り着いたショーしゃんの理不尽かつ苛酷な体験が、幾重にも凝縮されていた。

僕が普段から家に居たならば、あるいはもっと早く郵便局に問い合わせていたならば、ショーしゃんは、入国管理局で執拗な取り締まりを受け続けるかのように、二週間も郵便局の配達待機物の倉庫に閉じ込められる事態にはならなかったのかもしれない。

僕は、大袈裟だと感じつつも、自分の立場をあの退役軍人に重ね、ショーしゃんへの自責の念を抱えざるを得ず、じわじわと胸元が締め付けられるような感覚に陥った。

オレンジ色の浮き輪よ……あの光景のフラッシュバックは、自分の仕事ばかりに奔走し、数百メートル先にまで辿り着いているショーしゃんのブラームスの子守唄に耳を澄まさなかった自分の不甲斐なさの表象ではなかったか。しかし、姉貴の「そのことも含めて大事にする」という、きっと一度目の航海で届いていたならば決してしたためられることのなかったであろう言葉に、タン・チンと退役軍人が果たした新たな邂逅による心の区切りに似たような感覚を得て、ショーしゃんの淡いピンクが携える温かい命を娘に捧げ、見守り続けることを心底誓ったのだ。

この出来事を、いつの日か、物心がついた娘に伝えるとき、いままで彼女が抱きしめてきたであろうショーしゃんの存在は、ただ可愛いだけではない、何か深遠な意味までをも帯びることになるだろう。

通院と旅

近鉄京都駅から、急行「橿原(かしはら)神宮前行き」に乗り込むと、目の前の席には、ダブルラインが入った黒いジャージを着た女子高生たちが、大きなクラブバックを電車の床に置きながら、楽しそうにおしゃべりをしている。丹波橋駅で彼女たちが一斉に降りると、その横に座っていた白いヘッドフォンにこれまた白いスマホをいじり続けているサラリーマンが、目線をスマホから離すことなく、まだ彼女たちのぬくもりが残る左端の席に平行移動する。ホームから乗り込んできた近鉄百貨店の紙袋を膝に抱えた年配の女性は、左手の結婚指輪を縦に伸びる手すりの金具に「カチカチ」と静かに打ち付けて腰をおろした。

新田辺駅。車窓の外に見える税理士事務所と味噌屋と囲碁クラブが同居するテナントビルの、その組み合わせの妙に意識を奪われていたら、ベビーカーを押した若い母親が我が子の姿を覗き込みながら、車両とホームの隙間にベビーカーの車輪を奪われることなく慎重に乗り込んでくる。東から入る陽の光は僅かに眩しいのだが、日除けサッシを降ろすほどでもない微妙な塩梅だ。僕は、対向線路を通過する特急列車の気配を、その激しい音とは裏腹に、静かに波打つ床の影(鉄橋の「チカチカ」を予感せよ)からも感じながら、高の原駅を過ぎる頃には、いつしか眠りに落ちてしまった。

田原本駅で電車の扉が開いた瞬間、吹き入る冷気に身震いをしながら目を覚まし、薄着で出かけたことを少し後悔する。気付けばそこには田園の動景が広がり、どこからともな

134

く珈琲の香りが漂った。橿原神宮前駅に到着し、踏切を渡って4番ホームの吉野行きへ。

ここから乗客が突如高齢化し、年配の夫人たちが寺社巡りや古墳巡りの話に花を咲かせる。

僕はこの少し浮かれた空気感を味わうのが好きだ。自分も歳を取ったら、いずれこういった趣味の仲間ができるのだろうか、などと想像する。「飛鳥。飛鳥」というアナウンスを聞いた途端、思い出したかのように財布を取り出し、保険証と診察券があるかを確認する。

名刺大の白い紙に楷書体で書かれた診察券は、まるで古めかしい御札のようだ。

あと一駅。気付けば無意識に左腹下部にしつこく残る湿疹を掻きむしっている。そう、僕はこれから十数年にわたり通院している皮膚科に向かうのだ。列車はいよいよ目的地に到着。ゆっくりと腰を上げる。残高が不足しているICカードをチャージし、改札を通った。

「観光とくすりの町」という大きな出迎え門をくぐり、人形屋が立ち並ぶ国道を横切る信号で待つこと数分。この交差点で、時間の感覚が突如緩やかなものへと切り替わる。渡った先の目抜き通りには、定食屋やタバコ屋、衣料店や小さな工芸ギャラリー、その合間、合間に古いが趣のある町家が並び、ところどころに更地が配されている。

辺りを見渡せば、電柱や町家の正面に「にきび・しみ・肌あれに」「五〇〇秒の奇蹟　ソニックエステ」「胃もたれ　むねやけ　だらにすけ」といた美容や健康に関する実に年季の入っ

た看板が点在する。一方、視線を下に落とせば、アスファルトにはカエデ、ナンテン、ゲンノショウコ、タンポポなどの薬草を描いたタイルが、その薬効とともに描かれている。「明日香キトラ古墳まで〇・九キロメートル」という茶色い矢印に目が止まり、未だ訪れたことのない其の地の「キトラ」という不思議な音感に少し胸が泡立つ。

通りの裏手には、両側が溝渠に挟まれた細い路地が続き、僕はいつもこの裏路地を病院への近道として使っている。町家の玄関には、鮮やかな緑のホースが複雑に絡まり合った状態で放置されており、その先からちょろちょろと残水が滴っている。セリやセイタカアワダチソウ、ムラサキツメクサが生い茂る畑の横には、鉄の冊に青や黄のビニール傘が逆さまに干され、そこを透過する光が溝渠の水面を輝かせている。裏路地を左に曲がり、郵便局と三菱電機の電化ショップがある十字路を右に曲がれば、再び目抜き通りに戻り、目的地の「Ｉ医院」に到着する。

予備校時代、受験という極度のストレスが積もり、長年、治まっていたアトピーが再発した。全身が赤くただれ、顔や首など人目に付くところまで広がったために、僕は他人の視線が恐くなってしまった。この痒さと外傷という二重のストレスがスパイラル状に絡まり合い、症状は悪化の一途を辿った。近所の病院では対処できず、大阪市内の総合病院を

渡り歩いた結果、最後に辿り着いたのがこのI医院だった。

大きな木目調の札に旧字体で「醫院(医院)」と書かれた看板が掲げられ、重厚な玄関をくぐれば日本建築と洋館が配置され、それらの建物全体を半透明の天井が覆っている。その昔、高取藩の御殿医として代々仕えてきた歴史が、一見、病院には見えない独特な建築の中に刻み込まれているのだろう。とりわけ僕のお気に入りは「患家御待合所」と厳かに記された待合室だ。数年前までここは畳敷きの部屋で、みんな思い思いに座布団を敷いて寝転がったり、足を伸ばして、本を読んだりしていた。県外各地からも患者が訪れるここは、待ち時間が長いことでも有名で、座布団を枕にしてがっつりと数時間眠りにつく人までいる。午前に行っても、午後からの診療に回されるときは、僕は何度となく駅前の食堂に入り、「高取城の石垣は、あの森林にひっそり埋もれている感じこそがいいんだよ」とか「キトラ天文図の構成は、高句麗のそれと関係があるんやで」などといった会話を交わしている観光客の生き生きとした表情に触れてきた。春先なら、目抜き通り全域で展開されている「町家の雛めぐり」という和やかな行事に、偶然立ち会ってしまうことも幾度とあった。すると、いつしか日々のザワザワと波立つ心の起伏がなだらかになり、徐々に癒されていく感覚を抱くのだった。

もっと症状がひどく、心に余裕がない通院だってある。そんな日は、医院全体を覆う半

透明の簡易な天井板に雨粒が打ち付けられるごとに、襟元にできた赤みが疼くように感じるのだ。でも、それでも薬を貰って門をくぐろうとするとき、小雨に包まれた光明寺の境内越しにそびえる色とりどりの紅葉の存在にふと気付いてしまったら、その後の帰路はどうだろうか。

思えば、仕事や親族との付き合いを除いて、往復数時間かけて数十年通い続けている場所というのは、この場所以外、僕の人生に存在しないだろう。慢性的な疾患の治療のために、たまたま遠方の病院と機縁を結んでしまった僕は、この年に数回の通院に、治療以上の意味を見出してきたのだと、今改めて感じる。それは、いつも自分に心身両面から言葉にならないリセット感をもたらしてくれる「通院」という名の「旅」だ。

もし、通院あるいは、自分の心身が抱えるある種の「弱さ」というフィルターを通して体感したその土地の空気を現すことができるとすれば、それは一体どんな言葉で綴られるのだろう。

創作が思う様に進まなかったり、人間関係で悩んだり、過労が積み重なったり。心身に吊るされた碇が日常の起伏を荒げ、その影響が肌に端的に現れたとき、僕はもう電車に乗っているその時点で「患者」であり、そのまなざしを通じて、車窓から流れる風景を見てい

るのだろう。

　もちろん生死に関わるような重い病気を患っている人にとってみれば、こんな僕の突飛な発想に対して、「なんて流暢なことを……」と思われるかもしれない。でも、僕は「患者として、いま其の地に向かっている」という「弱さ」のフィルターを通さないことには見えてこない景色、聞こえてこない言葉や音、受け取ることができない空気が確かに存在すると思うのだ。

　例えば、あの「観光とくすりの町」の看板が、確実に与えてくれる安堵感はどうだ。受付から手渡された青や黄の番号札をジーンズのポケットに入れて定食屋に向かう道中、ヘルメットも被らずに大量の野菜をカゴに乗せてゆっくり坂を上って来る原付のおばちゃんと目が合ったときに綻ぶ口元は、もう数時間前の僕のそれではない。

　僕は確かに聞いたのだ。受付と待合室をつなぐ石畳の通路で、母親が四つ、五つほどの息子に「ジャンケンポン。あっ、ママ負けちゃった！」と言ったあとに発した「チ・ョ・コ・レ・イ・ト」のあの優しい六節の響きを。

ピンクフラミンゴが見える あの小屋から

　大阪市西成区あいりん地区の萩之茶屋南公園、通称　釜ヶ崎の三角公園の特設ステージの上で、野宿生活詩人・橘安純さんは、真冬の白い息を吐きながら、右手にマイク、左手に自分の詩集を持ち、坊主頭に汗を滲ませながら、必死に自作の詩を読み上げる。

ひ　人それぞれの人生　僕は釜で死ぬよ
む　む　無縁仏になるかもしれないけど
それでもい　いいと　思ってい　るんだ

　どうしても吃ってしまう橘さんに、特設ステージの周りを取り囲む、灰色や褐色のジャンパーを着込み、深々と帽子を被った労務者ふうの男たちは、甲高いからかいのヤジを飛ばす。

「噛むな言うてるやろ！」
「早よいけ！　もっといいところ見せろ！」
「ちょっとは暗記してこい！」

男たちのからかいは、徐々に罵声へとエスカレートする。橘さんは汗塗れになりながら最後の詩を捲り、なんとか落ち着きを取り戻すために深く息を吐き出す。ステージに立つ橘さんの背後の白いベニア板には、「安心して働き、生活できる釜ヶ崎を！」と、力強く書かれた赤い文字。さらにその上には、細長い黄色のベニア板に白いゲバ文字で「第36回　釜ヶ崎越冬斗争」とあった。

釜ヶ崎では、仕事がなくなる年末年始に「越冬」を行い、全国から集まるボランティア団体による炊き出しや、プロアマ問わず、演歌やロックなど、様々なジャンルのライブが繰り広げられる。苦難の越冬ステージデビューを終えた橘さんがステージを降りると、マイクを持った司会の男性が「優しさのこもった詩でしたね」と慰めるようなコメントを挟む。しかし、男たちは「全然、こもってない。出直して来い！」とその司会者にまで、容赦なくヤジを飛ばしたのだった。

二〇〇五年当時、五〇代半ばだった橘さんは、天王寺動物園の真上にかかる連絡橋に、小屋を建て、時に日雇い労働をし、時に詩集を売り、時にポエトリーリーディングのイベントに出演しながら、なんとか生計を立てていた。代表的な詩に「野宿生活春夏秋冬」「僕らはみんな生きてる」「どっこい生きてる」「駅前野宿」、句集に「地球にねてる」など

どこでもいいさ　寝る所
段ボール敷き　マイハウス
野宿してても　なんのその
どっこい生きてる　わたしです

野宿してても　なんのその
どっこい生きてる　わたしです

身なり風体　気にしない
生きているだけで　丸儲け
野宿してても　なんのその
どっこい生きてる　わたしです

（橘安純「どっこい生きてる」）

がある。

　橘さんと最初に出会ったのは、当時、僕が働いていた西成にあるNPO「ココルーム」のアートスペースだった。当時、このスペースで企画していたライブイベントでは、冒頭に一五分だけ「オープンマイク」というコーナーを設けていた。「オープンマイク」で

橘さんは、そこに現れた。

橘さんのことは、以前から何度か姿を見かけたことはあったが、まさかパフォーマンスをする人とは知らなかった。五分間、マイクの前で橘さんが行なったパフォーマンスは、自作詩の朗読だった。段ボール箱をすっぽりかぶり、まるでポンコツロボットのような姿でステージに登場した橘さんは、「僕は箱男です」とひと言発し、大きな声で朗読を始めた。段ボールには、サインペンや毛筆で、詩が書き散りばめられていた。

橘さんのパフォーマンスは、野宿生活そのままの経験を、身体で滑稽なまでに現し、噛んだり、吃ったりのぎこちないものだった。正直言って、見ていてハラハラした。最後まで無事に終えられるのかと。しかし、その必死さとぎこちなさは、ある独特の余韻をステージに残し、僕はイベントが終了し、片付けをしている最中も、橘さんの残像が頭から離れなくなった。言葉と言葉の間に段差があり、なだらかに流れきれないその声の行方に纏わり付いているある独特な「弱さ」。僕が魅了された出来事を言葉にするならば、そんな表現になるだろう。

僕はカフェスペースでお茶を飲んでいる橘さんの姿を見かけ、こう声をかけた。「良かったら、また出演してくださいませんか？」と。

こうして始まった橘さんとの出会いは、僕にとって予想以上に濃いものになっていった。僕は職場で自分が企画するイベントだけでなく、彼が出演する別会場のイベントにも足を運ぶようになった。あるときは、シンプルに朗読のみを、またあるときは空き缶でつくった楽器を高らかに鳴らし、身体表現を交えて声を紡いだ。そこには、やはり拙さが付き纏った。でも、いやだからゆえか、やはり感じ入るものが確実にあった。その「弱さ」ゆえに、いわゆる強度を持ち得ない橘さんの表現は、橘さんの野宿という極めて泥臭い日常生活から飛躍できずに、その日常とそのまま地続きに存在しているかのように思えたのだ。僕は橘さんのそこに惹かれた。そう、弱さの力に。

僕はやがて「見ているだけ」では飽き足らず、彼の活動にさらにのめり込むようになった。あるときは僕が企画したフェスティバルに出演してもらい、またあるときは彼の朗読とともに演奏をした。橘さんのがむしゃらな努力の甲斐もあり、その活動は徐々に認知され、時折、大学や市民団体が企画する、野宿や人権に関するイベントにも出演するようになっていった。

僕は橘さんがステージの上に立つことが多くなればなるほど、向き合ってみたい、こう思うようになった。壇上の出来事のみならず、橘さんの日常にこそ、向き合ってみたい、と。その頃から、僕は彼の小屋に通い始めた。そして、しまいには、ビデオカメラで橘さんの生活を記録

144

したいと考えるようになっていた。そのことを話すと、友人は、「被写体としては、ちょっと弱いんじゃないの」と言った。でも、僕の心は決まっていたのだ。

橘さんに生活を映させてもらうことをお願いして、彼の小屋で野宿することを決めた。一〇月半ばから末にかけての野宿は冷え込むだろうと、コンクリートの床に賓子を敷いてもらって、その上に一人暮らしをしていた阿倍野のアパートから持ち出した布団を敷いて眠る。僕はここから職場に出勤したり、ライブをしに行くのだ。

一日目

　天王寺動物園の真上にかかる連絡橋の北側に連なるのは、色とりどりのビニールシートや筵(むしろ)で覆われた路上生活者たちの小屋群と、行政がその合間にランダムに配置した「安全第一」のバリケード。その一画で最も存在感のある意匠の小屋が、橘さんの住居だ。ベニア板の扉には、ピンク色のペンキで大きく「NO WAR」と書かれ、「星条旗　地球サイズの　影落とす」と書かれた段ボール片、そのほか様々なビラ、ポスターが貼り巡らされる。全長八メートルほどの小屋は、橘さんが暮らす部屋と友人を泊めるための通称「ゲストハウス」、その二部屋をつなぐ玄関口からなる。

小屋の中から胸の高さである扉越しに外を見ると、連絡橋を行き交う人たちの姿がよく見えた。この橋の上では、動物園や美術館に向かう幼稚園児の集団や、子ども連れの家族や若いカップルたちが、キラキラした日常を携えながら通り過ぎて行く。しかし、「ONE KOREA」と書かれたポスターが貼られたそのベニヤの扉の向こう側にあるこちら側の生活に想像を向ける人はほとんどいない。この薄い古びたベニヤの扉一枚は、社会との断絶を象徴するような、とてもとても分厚い壁だったのだ。

深夜、橘さんの小屋から、薄暗い光を放つ通天閣の様子が見える。

「通天閣って、何時になったら完全に消えるんですか？」

「あれね、四時に消えるんですよ」

「消えてるところ、見たことあったっけな？　前に弁天町に住んでた時の帰りは、消えてはなかったかな。部屋二つくらい、灯りついてますよね」

「守衛さんがいるのかな」

そんなたわいのない会話を交わしながら、お互い欠伸をする。

「もう寝ましょう。明日はそっちの部屋に簀子敷きますよ」

橘さんが言う。僕はトレーナーを顔のあたりまで脱いだせいで、ありがとうございます、おやすみなさいとモゴモゴと口ごもりながら、「ゲストハウス」に灯していた蝋燭の火を吹き消した。

　二日目　朝

「枚方市在住のむらかみゆきえさんからのお便りです。中二の次男は、阪神赤星選手の大ファンです。小学校五年のとき甲子園に行き……」

　AMラジオが橘さんの部屋から流れてきて、目を覚ました。八時二五分。七時には起きようと思っていたが、生来の寝坊助である僕は、めっぽう朝に弱い。橘さんは既に起きていて、小屋の外で洗濯やら掃除やら、いろいろと作業をしている。
「おようございます……。結局、寝坊してしまいました」
「はははは。普段は寝ている時間でしょう？」
「余裕で寝てますね。橘さんは何時に起きたんですか？」
「六時頃起きて、銭湯にね」

「どこですか？　一番近いとこだとラドン？」
「そう。でも和光湯まで」
「あっ、和光湯まで行ってきたんですか」
　橘さんは話をしながら、小屋の壁面に設えた銭湯の番台のような板の上に自分の詩集を乗せ、その下にピンク色のマーカーで「野宿のことかいた本よんでください　一冊五百円」と書かれたビラを、画鋲(がびょう)で止めた。

　橘さんはとても綺麗好きで、晴れた日は必ず洗濯をする。百円均一で買ったという水色のピンチハンガーに軍手や靴下、作業ズボンを干しながら、「これ、見てくださいよ。もう日射しでボロボロになっちゃって。やっぱり百均は駄目ですね」と文句を言う。寝起きに流れてきたＡＭラジオの声の持ち主は、相変わらず同じ男性アナウンサーで、今度は「鍋に味噌と砂糖を入れて、弱火でよーく混ぜ合わせて。で、ここに、だから味噌と砂糖……」という料理の解説をしていた。橘の上に建てた物干竿に干された洗濯物の合間から、開場したばかりの動物園に傾れ込む、幼稚園児たちの被る帽子の鮮やかな色
　──赤、黄緑、山吹が踊っていた。

三日目　朝

橘さんが机に向かって、何やら書き物をしている。赤い国語辞典を熱心に引きながら、A4サイズの紙を横書きで隅から隅まで埋めているようだ。

「詩を書いているんですか?」

「詩じゃないです。履歴書……かな。富山の大学に講演に呼ばれて」

その頃の橘さんは、時折、遠方からも野宿生活体験を語る講演やライブに呼ばれていた。

「履歴書、ちょっと読み上げてみますね。『現在、居住地にて寄せ場・野宿者問題、NO WAR、橘安純の作品・イベント等を継続的に掲示・情宣している!』どうですか?社会活動にしちゃいました。ははは」

「はっはは。いいですね。アーティストプロフィールもいりますよね。何年に○○賞受賞! みたいな」

「パフォーマンス歴も記録しとかないといけないな。はははは。あのね、今回は富山まで交通費が出るんですよ。だからどっかでライブもして帰りたいな」

「金沢に面白いライブハウスがあるから紹介しますよ。でもレゲエイベントでの出演も」

「レゲエ⁉ まぁ、それもいいけど。はっははは」

橘さんは、この頃、週に一度はライブをしていた。でも決して十分な収入があるわけではなかった。当時、彼が運営していたブログには、橘さんの表現活動の充実と逼迫した生活状況の両方が、淡々と書き綴られていた。

二〇〇五年一〇月一二日（水曜日）

今日は午前三時半に寄場に行った。O社が来ていなくて、結局そのまま家に帰った。夏に現金でたまに行っていた飯場にこの前、断られた。八月頃、人がなかなか集まらず（単価が安い九〇〇〇円）五時ごろまで残っていたこともあった。そのころは車が二台、三台来ていた。今は一台だけだ。

仕事が少なくなり顔付けとなり、私は仲間に入れてもらえない。仕事が多いときに連日顔を出し仕事に行っていれば、仲間になれたかもしれないが、私は連日仕事に行くことはとても少ない。それで顔付けにはなれない。

先週の土曜日（八日）丹波の里YHで冊子が一一冊売れた。それで日曜さっそく、なくなりかけている「野宿から見える空」を八〇部分、一〇〇〇円出して印刷した。細かい買い物あり金は残っていない、食料の買出しもできなかった。

現在所持金一三〇一円　この金、今日は使わないつもりで、明日仕事に行ければ良いのだが？

気がつくと米がなくなっている。小麦粉も使い切った。いよいよ体重減量体勢・体制・態勢が整った。

私の生活はそんなもんだ、サーカスの綱渡り
仕事はしないし貯金なんてない、だから遊びもしないし贅沢もできない
外では胸ははっているが
人には胸ははっているが
くすぶってくすぶって
おちこんでおちこんで
じこけんおじこけんお

よわいよわいよわい

つよくないつよくない

（橘安純ブログ「通天閣あおいで野宿いきる人」）

橘さんはお金がなくとも、ネットカフェに定期的に通い、ブログを更新し続けた。ホームレス社会の中における人間関係にも馴染めない、自分の弱さを翻(ひるがえ)って肯定できる何かを詩作に求め、その時々に苛まれる状況をブログに書き綴ることで、この終わりなき苛酷な日常と地続きでありながらも少しだけ宙に羽ばたける、新たな出会いや関係性に包まれること。それをただひたすら追い求めて、言葉を刻み続ける日々を過ごしていたのだ。橘さんが動物園の入り口にある公衆便所に用を足しに行った際に、ふと、履歴書の横に置いてあった一枚のメモ用紙を見つけた。そこには、赤鉛筆で殴り書きされた一篇の詩が、ひっそりと佇んでいた。

なにげなく一人言いっている枯れ葉　夕焼けに捨てたつもりが涙する

152

四日目

「橘さんがこの小屋を建てたときって、先に建てている人はどれくらいいたの？」
「僕が来たときは……二〇〇〇年か。いま残っている人が八軒くらいだから、どうだったかな」
「継続して詩はつくっていくんですか？」
「詩？　詩は……最近つくってないなぁ……」
「ははは」
「はは。昔、書いた詩をまた読んだりね。でも大丈夫ですよ。状況がね、変わるからまた新しい詩が生まれますよ」

（この会話をしている最中、僕の頭の中には、小屋が建つ連絡橋の直下にある天王寺動物園の乗り物コーナーから流れる、機械的で恐いほど陽気なワルツが鳴り響いている）

「やっぱり、状況変わりそうなんだ。夏？」
「夏じゃないよ。年度変わり。もう準備しとかないと」
「三月から四月に、ここ自体が一斉撤去させられるってこと？」

「予算がつかないとないからね。新しくここを整備する予算が」

(ワルツが鳴り止まない。子どもたちは象やカバの模型の上で揺られながら、一体いつまで、この単調な電子音になんの違和感も抱かずにいられるのだろうか。でも、この音楽は決してただ不愉快なだけではないからこそ、妙な中毒性を持っているのだ)

「整備って、具体的にはどういうこと？」
「だから、今やっている天王寺から美術館に向かう道路の両側の露店商を撤去してそこに花壇をつくって道幅を狭くする……あれの延長」
「わざわざなんで道を狭くするんでしょうかね？」
「なにか近々大きな国際的な……なんか……運動会？」
「運動会？」

(僕らは何かを捨てなければならない。このワルツにずっと絡めとられていてはいけないのだ。でも、それはイコール「前に進もう」というポジティブな意味なんかでもない。状況にただただ「プシュッ」と押し出されるかのように、たまたま「前」に進んでしまったというだけのことなのだ

「とにかく次の春までには準備しとかないと から)
「準備って具体的には？」
「荷物を捨てる、ですな」
「またどこかに小屋を建てることは、もう無理なのかな？」
「うーん、どうだろうね。とりあえずは荷物を少なくして、それを持ち歩くしかないな」
「道（路上）に出る、ってこと？」
「そうだね」

頭の中のワルツは、ようやく鳴り止んだ。

五日目

真夜中。天に張られたブルーシートを激しく叩く雨音で、目を覚ました。懐中電灯で天井のシートを照らし、僕はひとり、雨音の変化と光の動きの共演を楽しみながら、明

け方の天気を想った。
　それから七時に目が覚めたが、雨はまだ降り続いていた。天を眺めれば、ブルーシートが二重に被さっている箇所と一枚の箇所では、微妙に雨音の響き方が違うことに気付き、しばし起き上がれずにいた。さらに強まった雨は、玄関に置いていた無印良品の白いスニーカーをじんわりと濡らしていた。
「ここばかりは屋根がないからな」
　身支度をする僕に、橘さんが声を掛ける。
「開閉式の屋根やったら、面白いですね」
　水はけ作業に追われている様子が見えた。北側の動物園の屋根を覗き込めば、緑色のレインコートに身を包んだ清掃員がたった一人で
「午後からは晴れますよ。晴れたら捨ててていいから」
　そう言いながら白いビニール傘を差し出してくれた橘さんに御礼を言いつつ、僕は玄関に掛けられた日めくりカレンダーを捲り、慌てて職場に向かった。僕のスニーカーは雨水に濡れ、つま先からかかとまで、不快な湿り気に圧迫されるようだった。

六日目　早朝

橘さんの姿が見当たらないと思ったら、珍しく朝帰りをしてきた。ぐったりと疲れた表情をもたげベットに座り込み、欠伸をしながら小さな声で語り出す。
「昨日は、京都スポークンワードスラムがあって、出番が二時四五分からで……」
「夜中の？　そうか、橘さん、昨日はオールナイトやったんや」
「終わってから、近くの漫画喫茶で夜更かししてね」
節々が痛いのか、首から肩を自分で揉み解しながら、情けない表情で語る橘さんとは裏腹に、外の連絡橋ではアニメ柄の白いトレーナーを着た男の子が、謎のスキップをしながら無邪気な声を響かせていた。

橘さんが寝静まった昼間、僕はかつてから撮り貯めていた橘さんのライブ映像を、ビデオカメラの小さなモニター越しに眺めていた。橘さんは段ボールに身を包んだ「箱男」の姿で朗読をしながら、合間にこんなMCをしていた。

「私は今、天王寺公園に小屋を建てて暮らしています。横で寝ていてね、夜だけ段ボールで囲って野橋駅の近鉄デパートの横で寝ていました。一九九八年の一一月から阿倍

……」

MCが終わり、橘さんの代表作「駅前野宿」が始まった。「私の寝る所駅前歩道」という言葉がリズミカルに繰り返されるこの詩では、徐々に主語が「私」から「僕」、そして「俺」へと変化していく。ナイーブさを捨て去らないと生きてはゆけない現実と、「俺」を社会に真っ向から表現してゆく覚悟の変遷が伝わってくるこの朗読映像を眺めながら、明日がこの小屋での撮影の最終日であることに気付く。

橘さんが起きた一六時ごろ、一緒に中崎町のカフェに打ち合わせに出かけた。ふたりでチャイを飲んで、次に共演を予定しているライブイベントの打ち合わせをした。僕はここでもカメラを回した。橘さんは日雇い作業で怪我をした唇の腫れを気にしながら、「そんなに真正面から撮られると、不格好だからいやだな」と語りつつ、帰り際に微笑みながらも確かな口調で、突然、こう問いかけた。

「ワタルさん、面白い映像作品、できそうですか？」

七日目

掃除をする。撮影準備を含めて二週間滞在したこの小屋の隅々を箒で掃き、ゴミを纏め、布団や衣類をカバーに詰め込んだ。橘さんは日雇い労働に出て、今日は早朝からいない。

主のいない小屋の中で独りきりになって、改めて僕は橘さんがいうところの「面白い映像作品」がつくれるのだろうかと考え始める。扉の向こうからは、連絡橋の上を車椅子のおばちゃんとヘルパーさんが、テレビドラマの話題に華を咲かせながら通り過ぎていく声が聞こえてきた。

北側には晴れ渡った青空にそびえたつ通天閣の姿が見え、視線を下に落とすといつもの動物園の日常があった。今日は本当に天気がいいので視界が良好だ。僕はいつも以上にズームしながら、動物園の奥の奥の方へとフォーカスを合わせてみた。

すると、そこには首の長い、まるでこの世の生き物の色とは思えないような、鮮やかなピンク色のフラミンゴの群れがゆったりと歩いていた。

何羽かが左へ進めば、
別の何羽かもゆらりと左に向き直し、
また何羽かが右へ進めば、
同じく別の何羽かが右へと向き直す。
ふらふら、ふらふら、ゆらゆら、ゆらゆらと。

一体どこへ向かいたいのだろうか。

それは、鮮やかなのにどこかとても淡く、生きているのに死んでいるような不思議な光景だった。

「被写体の強度」というものがもし存在するのだとしたら、橘さんのパフォーマンスは、友人が言ったように、それに耐えられるものではなかったかもしれない。

でも、橘安純ゆえに持ち得たその決して強くはなりきれない危うさ、日常から飛躍しきれない弱さに惹かれてしまったからこそ、僕はこの風景にたどり着くことができたのだと信じたい。ピンクフラミンゴと共に在る、非日常とまでは言い切れない、しかし確かにそこに存在する仄かな「異日常」の景色に。

追記‥僕は結局、この映像作品をほとんど上映することなくお蔵入りにしてしまった。ちなみにタイトルは『ポートレイト──フラミンゴの見える小屋での七日間の生活とその記録』と名付けた。

そりゃ涙はでるさ　　橘安純

あすこで喧嘩があって
あすこで別れ話をしていて
あすこで人が死んでいた
この一にぎりの土の中に
どれほど涙がつまっているのか
でもそんなこと
誰も語ろうとはしない

日常は続いて
生活は続いて
また同じことの繰り返し

「本当は良い人なんです」
でもそんなこと
誰も話そうとはしない

そりゃ
好きな人には良い面みせるさ

あすこで喧嘩があって
あすこで別れ話をしていて
あすこで人が死んでいた
この一にぎりの土の中に
どれほどの涙がつまっているのか

日常は続いて
生活は続いて
また同じことが繰り返される

「本当は良い人なんです」
四六時中付き合ってみろ！
嫌な面もみるさ

（「涙はでるさ」２００５年、大阪中津でのライブバージョンより）

4章 フローな日常

たとえ流れゆく「日常」でも、

ときに岩礁に躓き、飛沫を束ねることもある。

「現象」とは、「白波」のようなものであり、

意識に現前し、ときに執拗に「言葉」を促す。

しかし、その「言葉（ヴォルテ）」は、

いつしか「雲（ヴォルケ）」となり、

やがて「雨」となって、再び「日常」へと帰郷するだろう。

―――――

炊飯の境目

米を炊く。

まずは一合目。杓文字で炊飯ジャーの淵を叩くと、まるでお寺の鐘のように、

コ————ン

と透き通った音が鳴り響く。

居間で天井からぶら下がったモビールの緩やかな動きを不思議そうに目で追っていた娘が、その音を聞いて「キャハハハッ」と笑う。

二合目を入れてまたジャーの淵を叩くと、今度もいい感じで、

コ————ン

と鳴り響く。さっきよりは音の持続はやや短い。

娘が再び「キャハハッ」と笑う。

三号目を入れてさらに叩くと、今度は音がかなり曇って、

コーン

とだけ鳴った。妻に抱っこされて台所に現れた娘が、今度は真剣な眼差しでじっとこちらを見つめている。

最後の四合目を入れて精魂こめて叩けば、いよいよまったく残響が失われ、

コッ

という掠(かす)れた音だけが鳴った。まったく興味を示さなくなった娘はまた居間に戻って、モビールの動きに気を取られている。僕は「演奏」をやめて、ジャーに水を注ぎ込み、米を研ぎ始めた。

掻くこと

「シャリシャリ、シャカシャカ……」

左斜め前に座っている五〇代ほどの男性が、光沢を携えた紫色のウィンドブレーカー越しに太腿を掻きむしる音がこだまする。

その隣でブレザーの制服を着た女子高生も首筋に微かにかかるボブカットの髪を選り分け、いそいそうなじに手を回す。

「ボリ、ボリボリボリ……」

「I医院」の待合室は今日も混み合っていて、据え付けられた21型のテレビから流れる異国の街路地の中を颯爽と走り回る複数の猫の後ろ姿を追いながらも、僕はいつしか、この数秒ごとにインサートされる「掻く」という風景に気を取られ始める。そしてふと、自分自身も無意識に右脇腹を掻きむしっていることに気付かされつつ、もはやこの風景の傍観者ではいられないことを自覚する。そう、ここにいる誰もが、その鬱蒼と生い茂る髪を掻き分けながら頭皮を、その日に焼けやすい頬を、皮質がとりわけ柔らかい首を、何かと蒸れやすい脇を、手が届ききることのない背中を、ベルトのためにやはり蒸れやすい腰まわりを……。掻く行為はやがてキリがないほど循環し、赤の他人同士がまるで見えないボールを高速でパスし合

うかのような連鎖的な様相が生み落とされてゆくのだ。

　なぜ人は掻くのか。もちろん「痒いから掻いている」という理由が定番なのだが、アトピー性皮膚炎を患っている人は、もはやそんな原則論は優に通り越し、痒くなくとも掻くこと自体が習慣化されている。それは実体験からもはっきりと言える。僕は今この待合室で、おもむろにパソコンを取り出し、この「掻くこと」についてのメモを綴り始めたが、キーボードを叩きながら数十秒ごとに足首や背中に手が回ってしまっているのだ。こんな内容のテクストを書いている手前、「いままさに掻いているという自分」を強く意識しているが、しかし、日常的にはその習慣はほぼ意識されることはない。だから、自分のその掻き癖を熟知している人は、まるで自分の中に潜む荒々しい小動物たちを飼いならすかのごとく小忠実に爪を切り、少しでも彼らの牙を抜くよう心掛ける。厄介だなぁと思ってきたこの習慣。しかし、皮膚科におけるこの長い長い待ち時間の中で、僕の感覚は俄に変化を遂げてゆく。この無意識の居場所の行き着く先に突如出現した「舞台」について、僕の妄想は加速するのだ。

　動作の根源的な意味にたどり着くということは、その動作が踊り手である「個」を通過して、舞踏家の肉体は自分自身の意図を超え、そこから「言葉」が立ち上がってくる。それは言い換えれば、肉体を通して自分を意識し直すと

いう作業であり、そんなふうに肉体を言葉とし、言葉を肉体とすることが舞踏なのだ、と僕は勝手に理解している。

(押井守『これが僕の回答である。1995-2004』)

演出家や振付家が、日常の所作——例えば「自然に歩く」「なんとなく腕を組む」——という動きを舞台に上げるとき、役者やダンサーに指示することは至難のわざだと言う。それらの動きは、舞台に上げるとすべて意識された行為へと変換される。つまり、「自然な動きとして振る舞うという不自然な意識」を抱えながらパフォーマンスをするわけだ。この訓練の先には、役者やダンサーが「歩く」という行為や「腕を組む」という行為の意味について、根本から問い直すというプロセスが必要なのかもしれない。そこで行為の根源的な意味を獲得し、ようやく舞台において「自然に歩き」、そして「なんとなく腕を組む」ことができるのだろう。

もし、皮膚科の待合室に舞台的な視線を投げかけるとすれば、無意識に掻くという行為を積み重ねつつ、しかし同時にこの行為について、本来は治療上とはいえ、人一倍多大な自己研鑽を行なってきたこの目の前の患者たちは、実は「掻くプロフェッショナル」と考えられるのではないか。みんなが思い思いに太腿を、首を、背中を、肘を、膝を、頭を、脇腹を、

168

脇を、股を、肩を、お尻を、二の腕を……今まさに掻いているその行為のパノラマを意識したときに、むくむくと沸き起こる「ダンス」。こういう見届け方をする第三者――と言っても僕の場合は患者、つまり掻く当事者なので、「観客席にいるダンサー」のようなものだ――が存在することで、「掻く」という行為に与えられる意味は途端に表現的なコンテクストへと横滑りし出すだろう。僕の妄想は加速する。では、もし「掻く」が「パフォーマンス」なのだとしたら、その結果としての「傷跡＝痕跡」はその行為を凝縮した「ドキュメント（記録作品）」なのだろうか。

女子高生の首筋の掻き傷を改めて丁寧に見つめ直す。そして僕は靴下を脱いで、右足のくるぶしにできた古い掻き傷を少し眺めてみる。決して消えることとないその傷跡には一体どれほどの「掻く」が「記録」されてきたのだろうか。そう問いかけながら、そっと撫でてみる。

「先生、うちの子、落ち着きがなくて……。親の話も上の空のことが多いんです。なんとかしてやってください」。

あからさまに不安そうな表情を擡(もた)げるお母さんの横で、借りてきた猫のように座っている無口で内気そうな中学二年生の男子、S君。僕は、五段階評価の3と2が押し並べて羅列されている通信簿に、改めて目を通す。坊主頭で少しぽっちゃり。家の中なのに学ラン姿のままでいるS君は、落ち着きがなく、集中力が散漫そうだ。初めて会う家庭教師の僕に、緊張している様子を見せたかと思えば、突然、目の前に置かれたシャトレーゼのモンブランを、お母さんの分までぶん捕って薄笑いを浮かべて食べ出したり、さっきまで大人しかったと思えば、突然、大声で「先生！ よろしくお願いいたします！」と、無理をして拵(こしら)えたハリボテのような満面の笑顔を浮かべたり。とにかく、ひとつひとつの行動がなかなか読めない不思議な少年だ。

S君が最も好きなもの。それはプロ野球、彼はいわゆる「トラキチ」だった。野球部に所属していたわけではないが、観る側専門として、授業の休憩時間にはいろいろな興味を披露してくれた。とにかく部屋中の至るところに、阪神タイガースに纏わる選手写真や応援グッズがあふれかえっていた。そして、タイガースに纏わる話題にスイッチが入れば、彼の心はすぐさま異次元に旅立つ。

「はい。○○ページを開けてみて。多分テストには出えへんけど出題範囲やから、さらっと読

カテキョーと応援

170

んでおくね。『日本の森林面積28％を占める杉・桧の人工林の9割は戦後の植林によるもので……』」

「先生‼ この字……」

「うん？ ああ、『桧（ヒノキ）』のこと？」

「桧山のヒや！ うわぁ！ 桧山、桧山‼ おぉぉああ……」

「桧山って、ああ、阪神の選手ね……」

「先生、桧山は最近ちょっと不調なんだけど、去年は23本塁打・82打点を記録したんです！ 絶対に……今年も絶対やってくれるはずなんです‼ 絶対に……」

「わかった、わかった……。桧山ね、先生も試合観とくわな。じゃあ、次のページいこか」

こんな時のS君の生き生きとした表情は、ここにいるのに、ここにいないような、夢心地の表情だった。

ある日、変わらずS君の勉強部屋で授業をしていたのだが、彼はいつにもまして落ち着きがない。

「S君、大丈夫？ お手洗いやったら、いつでも行っていいよ」

「いえ、違うんです！ なんでもありません！」

S君は、首を横にブンブン振る。しかし、やはりどう見ても様子がおかしい。僕は「そうか、

なんでもないんやな。でも、ちょっと休憩しようか」と、声をかけたその瞬間、事は起こった。

S君は「はいっ‼」と大声を上げるや否や、勉強机の上に置いてあった携帯ラジオに手を伸ばしてスイッチを入れ、ザーっというノイズ音とともに机から遠ざかると、黄色いメガホンを勉強机の最下段の大きめの引き出しから二つ取り出し、首に巻いていたタイガースタオルを頭にギュッと巻き直して、後ろにあるベッドに駆け上がると、トランポリンのようにベットの上で飛び跳ねながら、全力で、こう叫んだのだ。

オウオウ～オウオウ～！
阪神タイガース！！！
フレ～フレフレフレ～！

僕はたまげた。実に、たまげた。S君は、それから休憩時間の十分間、全力で応援を続けたのだ。彼の目に、僕はまったく映っていなかったのだろうか。僕はすっかり、彼の「パフォーマンス」の観客になってしまったのだ。

そして、その「終演」もまた、秀逸だった。僕がそっとひと声、「S君、盛り上がっているところ悪いんやけど……、そろそろ時間やわ。勉強の続きやろか」と促したその瞬間、彼はパッと「舞台」（ベッド）から飛び降り、すかさずラジオを消して、メガホンを引き出しに戻し、タ

オルを頭から外して首に巻き返し、何も言わずに静かに席に着いたのだ。その時の切り替わりの仕草は尋常ではなく、このブッ切れの「終演」を経て、突如静けさを取り戻した勉強部屋には、歓声の残余感が拭いきれない、モヤモヤとした空気だけが立ち籠めていて、それはしばらく消えることはなかった。

当時の僕は、舞台に上がれずにいた。音楽活動を始めたはいいが、脳裡に思い描く理想の表現者像とはほど遠かった。先達の生気に羨望しつつ、同時に「あんなもの、その気になれば、僕にだってできる」と批判ばかりしていた。心底圧倒される表現に出会いたくて、実験的な舞台が連日繰り広げられるライブハウスに出入りしては、どこか予定調和の感動を強いられる感覚だけが積み重なった。そんな悩みを抱えていた折、不意に目撃してしまったS君のあの「表現」であった。

あれは、一体なんだったんだろう。S君はきっと、普段からあの行為を人知れず続けてきたに違いない。しかし、この日、家庭教師の時間と運悪く重なってしまった。泉のように湧き出る衝動を抑えきることはできず、休憩という言葉と同時に拘束が解かれたあの瞬間にほとばしる強烈な衝動の発露。僕は、それ以来、S君の中に潜む「表現者」としての才気に畏敬の念を抱くようになった。そして僕は、彼に家庭教師という立場のまま寄り添い続けることに、どこか言葉になりきらない戸惑いまでをも感じるようになってしまったのだ。

25cmの風景

目の前の壁にかかったヘッドフォンはコードLとRが交わる点あたりで二重に縺れ、そのままだらしなく机まで垂れ下がっている。その左横には、数ヶ月前に出演したイベントのポスターとその上からそして右横には、「Timeless」という展覧会のポスターとその上から新幹線やタクシーの領収証が数枚、黄色い画鋲で雑に止められていた。視線をパソコンの画面に戻すも、どうも原稿が進まない。そしてまた壁を見つめる。右側の窓の外から、郵便屋のバイクがところどころで停まっては走る、あの途切れがちのエンジン音がゆるやかに傾れ込んできた。ふと、カーテンに目をやる。淡いグリーンの花柄のカーテン。思えば、このハナレ（書斎）を借りた当初から備え付けられていたこのカーテンの色の極端な淡さは、日に曝され、湿気に耐えるなか、徐々に滲み出てきたものだろう。

そうだ。気分転換に、カーテンでも変えてみようか。財布に手持ちがあるか確認し、卓上の小さな扇風機を消して、頭に巻いていたボロボロのタオルを外し、最低限の身だしなみを調え始める。玄関のドアを開けたら、ちょうど敷地内の植え木の剪定作業のためにやってきた大家さんに出くわした。軽く会釈をし、そのまま通り過ぎようとした

ころ、「すいません。203号室のカーテンって、いつ頃から掛かってはります?」と思わず尋ねた。

「そうやなぁ……、前に住んでた人のさらに前の人の時から掛かっていたから……もう七、八年ちゃうかな」。その言葉を聞いて、一層買い替える決意を固めた。僕は大家さんに一言御礼を言って、勢い良く自転車のサドルに股がった。

自転車にのって　ベルをならし
あそこの原っぱまで　(この間の)　野球の続きを
そして帰りにゃ　川で足を洗って
自転車にのって　おうちに帰る
自転車にのって　自転車にのって
ちょいとそこまで　あるきたいから

高田渡『自転車にのって』(作詞・作曲：高田渡、1971年)

琵琶湖岸沿いに自転車を走らせ、早速、ショッピングビルの二階にある家具屋のカーテンコーナーへと直行する。規格のカーテンの長さは、一一〇㎝、一三五㎝、一五〇㎝の三種類があった。僕は、長さを計らずに家を出て来た自分の見事な浅はかさを悔やみながら、でもおそらく感覚で判断できるだろうと高を括った。

うーん、見た感じ一五〇㎝はどう考えても長過ぎるだろう……。だからといって一三五㎝もまだ長い気がする……。その適当な読みに気に入ったコバルトブルーのカーテンの在庫が一一〇㎝規格しかない状況も手伝ってか、たぶん一一〇㎝で間に合うだろうと、ほぼ賭けに近いような勢いでそれを買って帰ったのだった。

ところがどっこいである。ハナレに戻っていざ掛けてみたら、まったくもって短かったのだ。その様子はまるで、膝下丈くらいのスカートを穿いたつもりが思いのほか短く、膝小僧が見えてなんだかちょっと恥ずかしそうにしている女の子の様子みたいで、見ているこっちが恥ずかしくなるような、そんな風景だった。カーテンは、窓の下、二五㎝くらいを覆うことなくその裾をひらめかせ、生々しく外の風景

を露わにさせていたのだ。

　あまりに行き当たりバッタリの度が過ぎる自分の性根に落ち込みながら、呆然とその様子を眺めていると、その露になった二五㎝程の横長の部分に、迎いの家の鮮やかな植栽群がすっぽりと収まって、まるで額縁に入れられた絵画のような様相として浮かび上がった。その風景は、なんだかとても美しかった。その感覚は、風景写真の一部をパソコン上でトリミングしたときに、全景では決して得られなかったその風景の持つ新たな可能性に感動する体験と近しいものだった。

　とはいえ、いつまでもこうしていては、カーテンとしての役割を果してくれないことは承知の上。しかし、せっかくなので今日一日だけは、この「25㎝の風景」を存分に楽しみながら仕事をすることに決めた。

　翌日、家具屋に電話して一三五㎝のカーテンに変えてもらった。実はそのカーテンも、窓を完全に覆うにはまだほんの数㎝、短かったのだが。

バック転 改め 園芸屋の撤水

「今の見た? またストレート! 俺って神。おい、岩下! どこ行ってん?」

一人だけが絶好調のボーリングに立ち会うほど退屈なものはないと言わんばかりに、岩下は球を変えに行くふりをして、ベンチを外すようになる。藤本はスペア、ストレートを決める度に、いちいちこちらにアピールし、制服のカッターシャツをバタバタと扇ぎながら、自慢の胸筋を見せつける。ただでさえ藤本は、頭とルックスと運動神経の良さに関しての評価を周囲に常々求めては、気に食わない評価をされるとブチ切れるという典型的なナルシストだ。

もう3ゲーム目。これ、いつまで続くのだろう。隣のレーンでは、小学生の男子集団が「いや、6やって! 6が一番投げやすいって!」とボールの重さについての議論を繰り返しながら、Tシャツの下からハンドドライヤーの風を代わり番こで浴びている。もうええからはよ投げて、と注意しているお母さんの一人は室内なのにサンバイザーを被りっぱなしで、セブンティーンアイスのチョコミント味をちびちびと嘗めている。きっと、子ども会のイベントかなにかだろう。

「アサダ、今の見てた?」(見てなかった。どうやらまたストレートだったらしい)。

「見てたよ。すごいな。プロになれるんちゃう?」

178

我ながら、なんて知恵も愛もない返事だろうか。でもこうやって、なんかしら答えてやらないと、藤本の機嫌が悪くなるのは目に見えているので、そのほうがよほど面倒だ。

いよいよ、ラスト10フレーム目。どういう結果であれ、やっとこれで帰れる。最後くらい余所見せずに見届けてやろうか。まずはスペア。注目を浴びたいがゆえの藤本の大袈裟なリアクションは、隣のレーンの小学生集団も、また逆隣のレーンの元ヤンキー風情の若い家族連れの目にもとまり、藤本の記念すべきスコアに立ち会おうという空気が両隣のレーンに広がっている気がする。そして、最後の三投目……

「よっしゃ！　やったー！」

藤本は、ストレートを決めた。僕たち外野が「おお！　藤本すげー」と讃えようとしたその瞬間。それは起きた。なんと藤本は、ボーリングシューズを履いた足で、突如、その場でバック転をしたのだ。ボーリング場の時間が、僅かに止まる。小学生同伴のお母さんたちや元ヤンキー風情の家族も、「あっ、あのハイスコアの高校生、いきなりバック転しはったわ」と心の中で絶対に思っているに違いない。しかし呆気にとられ言葉が出てこない、そんな失語的状況……。もちろん藤本本人は、そんな微妙な状況を読む気配は皆無で、ただただ浮かれて、僕らに両手でタッチを求めてきた。

＊

先日、ランドスケイプデザイナーのKさんから、興味深いエピソードを教えてもらった。それは、甲子園球場のグラウンドの管理をしている阪神園芸という造園会社の話だった。「阪神園芸」は、阪神ファンや高校野球ファンの間で有名なのだそうだ。

野外のグラウンドでは、試合の途中で雨が降ってきた際に、再開か中止かを審判が判断する時間がある。場内は静まり、スタンドにいる観客は再開を祈りながら判断の行く末を待つのだ。審判は阪神園芸のグラウンドキーパーに土の様子を相談しつつ判断するのだが、コアなファンたちは、グラウンドに審判が現れた際は再開という暗黙のルールを知っているのだという。そのため、グラウンドキーパーが用具をもって登場すると、場内のファンから「ウワーーー！」っと大歓声が送られる。黄色いユニフォームに白と黒のキャップを被った二〇名ほどの集団がグラウンドに現れ、深緑色の広大な撒水(さんすい)ビニールで水溜りを取り除く度に、また大きな拍手が起こる。六甲おろしの演奏がどこからともなく始まり、とんぼや手押し車を駆使しながら素早く整備を行なう勇姿への壮大なBGMになるのだそうだ。そして試合再開のアナウンスが入ると、会場の熱はピークに達する。メガホンで観客に応援される園芸屋なんて聞いたことがな

180

いよねと、Kさんが微笑ましく語ってくれた。

僕はいま、あの日、ボーリング場でやりすごしてしまったあの違和感に真っすぐ向き合ってみたい。突如、バック転をされるという状況。それは、時空を歪めた。人はその自意識の塊のような「強い現われ」に思考停止になり、応答を躊躇ってしまう。これは、おそらく表現が立ち上がるときに、日常を置き去りにしないなだらかな「連続性」を担保できるか否か。その問題なのだ。

天候の一時的な崩れ。土のコンディション。審判とのやりとり。観客の期待。そして、土を蘇らせるという専門性。それらの様々な環境の意思が連続性を持って、甲子園球場という劇場装置における大喝采という「非日常」を奏で上げる。

「バック転」が、川原の土手にスピーカーを担いで突如現れた長髪のロックンローラーが掻き鳴らすエレキギターの轟音だとしたら、「園芸屋の撒水」は、川原を散歩する老人が口ずさむ微かな鼻歌に寄り添うかの様に徐々に音を出すクラリネット吹きの女の子が奏でるソナタに、さらに対岸で黙々と練習をしていた熟年のトランペッターまでもが呼応し、いつしか川原の日常がゆるやかな合奏会へと移ろいでゆく、そんな光景だ。

日常と表現は「地続き」であり、その変遷のプロセスを楽しむまなざしを持ってさえいれば、「表現のたね」は幾らでも僕らの足下から発見できる。

駅は育む

カメラ、カメラ、カメラ、カメラ！

夕暮れどきの京都駅ビル。グリット上のガラス壁に映り込む、対面の京都タワーがとても綺麗だ。一つひとつの建築がまるでテトリスのパーツのように切り取られた風景の前で、音楽と光に合わせて踊り出す噴水ショーが繰り広げられている。今日も人がいっぱいだ。

そんな日に限って僕のSuicaの残額はあと僅か。外国人観光客が立ち並ぶ券売機に並びながら、スマホに表示された「nekominaritai」という不思議なWi-Fi名になんだか心が和んだ。

10番線ホームに向かう。9番と10番は奈良方面へ向かうホームだが、その間は線路で隔てられている。前に並ぶ僕とほぼ同世代のサラリーマン二人組は学園前のマンションの相場について情報交換し、後ろの四〇代と思わしき女性三人組は、肌が荒れているママ友にオーガニック化粧品を紹介したという話で盛り上がっていた。

待つこと一〇分ほど。突然向こう側の9番線ホームの地下から、カメラと大きな三脚を持った十数名の少年集団がものすごい勢いで階段を駆け上がり、そのままホームを猛スピードで走り去って行く様子が見えた。私服であり身体も大きいが、どこかあどけなさと落ち着きのなさが漂う様子から中学生くらいだろうか。紺色の地味目のパーカーを着た小柄な一人の少年が前方に走る少年たちに大きな声で「あっちな！ そこ左！ 早く早く！」

と叫びながら、カメラがセットされた状態の三脚の脚の束を両手で抱え込むように持ち、そのまま駆け抜けて行く。

前に並ぶサラリーマンが「えっ？　なんやろ⁉」と声を発したその瞬間、今度は自分のところ、つまり10番線ホームに直接つながる改札口からも、同じ様にカメラと大きな三脚を持った少年たちが十名弱、疾風のごとく走り去ろうとする。誰からともなく「そこ左！」と声があがる。紅一点、黄色と赤色のギンガムチェックのシャツを着た女の子がポケットから何やらカメラの充電器のようなものを落とし、すぐさま拾いに戻る。先頭を走る男の子が一瞬後ろを振り返り、深く被った黒いキャップのツバを少し上に折り曲げたと思えば、首にかけてある一眼レフのカメラで走り寄る後続の少年たちをパシャリと撮影し、ニヤリとした表情を浮かべて直ぐさま前に向き直した。これら、およそ三〇秒のドタバタ劇だった。

この二つのホームでほぼ同時に起きたこの風景には、ものすごく「報道感」が溢れていた。

冷静に想像すれば、どこかの中学の写真部が京都に撮影旅行に来ていて、帰りの新幹線に遅れそうになって必死に走っている、ただそれだけのことだったのだろう。でも、

この風景に立ち会った誰もがほんの一瞬は「事件はどこ!?」と思ったはずだ。実際は、目の前でなにも起こっておらず、カメラと三脚を持った群衆がただただ騒ぎ立てただけで、日常が現実以上に育ちすぎてしまったのだ。歪に育った日常はもとの形状にすぐに戻り、僕らは我に帰る。サラリーマンはまたマンション事情を、主婦たちはオーガニック化粧品について語り始めるだろう。

でも僕は、このいつだって我に帰ることができる程度の仄かな「非日常」の余韻を、もう少し味わっていたい。そんな気分になったのだ。

外 / 傘 // 内

周囲が暗くなった。
ペッドボトル飲料のデジタルサイネージにふと目を奪われていたから最初は気付かなかったが、かなり降ってきたようだ。
いつしか渋谷駅構内に、多くの人々が雨宿りを兼ねて忙しく流れ込んできた。玉川改札

口では、リクルートスーツを着た女性たち一〇名ほどが髪を乾かしながらひと所に固まって、iPadで集合写真を撮影している。右足が悪そうなスーツを着た中年男性が、銀座線につながる階段からゆっくりと独特なリズムでこちらへと向かってくる。

Fさんはまだ来ない。渋谷の事務所から自転車で来ると言っていたので、本降りになり、きっと出るタイミングを失っているのだろう。iPhoneに目を向ければ一二時過ぎ。先に店に入っていようか。JR山手線から京王井の頭線へとつながる渋谷マークシティへのスロープをウロウロしてみる。百円均一で売っている大きなビニール袋を二つ抱えたホームレスらしきおばさんが、ガラス張りの壁面の向こうで未だ止む気配を一切見せない大雨の様子を恨めしそうに見つめている。マークシティのレストランはどこも一杯。諦めてもう一度、玉川改札口に引き戻すことにした。Fさんからの連絡はない。

デジタルサイネージにもたれながら、メールを打つ。ふと顔を上げれば、目の前の雑貨屋にたくさんの人が群がっている。モノクロームのクールなイメージを基調にしながらも、内装やフローリングにどこか暖かみも感じるその雑貨屋の空間デザインからは、品のあるアクティブさが漂よう。とりわけランチの合間に立ち寄ったらしき若い女性たちが五、六人……と思っていたらたちまち増えて七、八、九人……。どうやら店頭で販売している傘コーナーに群がっているらしい。赤白のチェック柄やレトロな花柄、透明ビニー

ルの一部だけにビビットな蛍光色が入ったものや、パステルカラーでほどよく落ちついたハート模様などなど、傘を思い思いに試し開きしている彼女たちに、店員たちも総出で対応をしている。その光景にしばし見入っていると、女性客はさらに増えてゆく。店頭コーナーゆえに、客が増えればその分、その状況は通路へと漏れ出す。瞬く間にカラフルな傘群が咲き乱れる範囲は広がり、やがてその様相にもいわれぬ違和感がこみ上げてくる。よくよく考えてみたら、ここは駅の構内なのだ。つまり屋内。いくら大雨でもこんなに多くの人が屋内である駅構内で、これほど大胆に傘をさしている風景というのは、実はかなり珍しいのではないか。僕の頭の中に、幾つかの風景要因が駆けめぐる。

・まず、駅構内に人が集まりやすいお昼時という時間帯に、突然、土砂降りの大雨が降ったこと。

・そこに、タイミングよく雑貨屋がお洒落な傘を店先に置いたこと（ビニール傘だったら、わざわざ試しに開かれることはなかっただろう）

・さらに、ここがその傘群に即座に反応できるファッションリテラシーの高い女性がたくさん集まる渋谷駅であったこと。

雨と傘の関係によって編み出された風景の「ズレ」は、日常で度々出くわすことがある。例えば、商店街の屋根付きアーケードの中にも関わらず、傘をさし続けている人と立ち会ったときのあの不思議さ。相手にひと言「屋根ありますよ」と言ってあげればいいのかもしれないが、本人は颯爽と歩いているので声もかけづらい。

屋根付きアーケードを通る時に、「さぁ、今からアーケードの中に入るから、傘を閉じよう。三秒前。3！2！1！……」という心構えに人がどこまでなっているかというと、誰しももっと無意識に閉じているのではないか。さすがに、完全なる屋内、つまりビルの中や店舗の中に入るときは、どんなに考え事をしていても、間違えなく閉じるだろう。アーケードにしてもそこに入る時に、意識のどこかで「屋内感」を感じることができれば、自然とそのように振る舞えるはずだ。しかしアーケードが孕む「半外感」は、通過する人々にどこかで「屋外感」を絶妙に留保させる。だから、その際に残存した「屋外感」のバランスが前面に出た際に「あの人、屋根があるのに傘さしている」という「ズレ」を生み出してしまうのではないだろうか。

渋谷駅構内は、「屋内感」が高い空間だからこそ、あの咲き乱れた傘群に対する違和感が大きかったのだろう。同じ風景がアーケードの中の雑貨屋（しかもその雑貨屋がアーケードの入り口、出口付近にあればあるほど）であったら、さほど違和感は立ち現れてこなかっ

たのかもしれない。外と内の間には、「屋外感の続いている内」と、「屋内感の続いている外」といった微妙なグラデーションが存在していて、その空気の「現われ」を絶妙に掬(すく)い取ることができれば、僕らの日常を自由自在に仄かな「非日常」へとスライドさせる至福の時間が待っているのだ。

穴

みんな、もっと他に行く所はないのだろうか。人混みに揉まれながら、そんな有り体のツッコミが脳裏に浮かぶ。ゴールデンウィークのJR大阪駅。

アルミ製のカラフルなスーツケースを持った中国人と思わしき一同がホームを間違えたようで、突如振り返って階段を転がるように下っていく。目の前を歩く三人家族はそろってルーズなシルエットのデニムパンツに色違いのボーダーシャツというペアルックで、こんな幸福感の押し出し方をする家族には絶対になれないだろうと思いながら、ベビーカーの中で眠りこけている娘の顔を覗き込んだ。

「よう寝てるわ」、妻が言う。このまま電車の中でも寝ていてくれたらいいが、ぐずり出したらまぁ大変だ。僕らは、ひどく長蛇の列となっていた先発列車を諦めて、次の新快速長浜行きを待つことにした。なんとか先頭から三番目の位置を確保。せめて妻が座れれば、ベビーカーをたたんで満員電車を乗り切れるだろう。

ホームの階段から人が上がってくるにつれて、列はどんどん長くなり、そのうちホームの端から端まで伸び切って、後ろの方で鈍く曲がりはじめた。ここまでくるとホームの道が塞がってしまうため、誰もが列のどこかに「穴」を開けないと、前に歩くことができない。ちょうど列の真ん中あたりに時刻表があり、そこを目安として一人、二人と穴を開け始める。後ろから

「すいません。ちょっと通ります」

「ここ通ります！ ごめんなさい〜」

という声が、チラホラと聞こえてくる。逆に前方では先頭とホームの端の間、黄色い線の上あたりを歩いてゆく人達の姿が見られる。各々の列を見渡せば、みんないい塩梅の場所を見定めて遠慮がちに穴を開けている。そして一度開いてしまった穴は、周りに「通路だ！」と認識されるのに、そう時間はかからない。続く人々がそこを目がけて通過する度に、その穴はより一層、通路としての存在感を増していく。自分の前に穴を開けられた人

189

は、諦めて一旦後ずさりして、もう一度穴を閉じるタイミングを待っているようだった。

僕は前から三番目というポジションに安住して、ぼんやり並んでいた。娘はいびきをかいて通過しようとするおばちゃんが登場した。ダボッとした黒い七分袖のシャツに、同じく黒のスパッツを穿いたこのおばちゃんは無言で僕らの横で立ち止まった。あと二人前の位置まで行けば、例の先頭通路を通ることができるのにもかかわらず、わざわざ「ここじゃないと駄目なの」と言わんばかりに、こちらをじっと睨んできたのだ。僕は後ずさりし、二番目に並ぶカップルも慌てて前に詰めて、穴をつくった。妻も「今のおばちゃん、通るところ間違ってるよね」と僕が考えていたことを口にした。

ホームにやってきた電車に乗り込むと、電車は既に満員状態だったが、心優しい男性が娘を抱きかかえる妻に席を譲ってくれた。僕は吊り革に捕まりながら考え始める。穴を開けられる後ろ側の人が、後ずさりをして前の人との間に穴をつくるときもあるし、前の人が微妙にもう一歩前に詰めて、「ここに穴、つくりましょうね」と後ろの人にその空気を匂わせてつくることもあるし、それっぽい場所をこじ開けてつくることもある。パターンは色々あるけど、あのおばちゃんのように人が開けようとしない箇所をわざわざ狙い、ま

190

るで「あんたわかってないな。ここに開けるのが風流なんやで」と目で訴えかけるかのような希有なパターンまで知ってしまうと、一体どうなんだろう。何気にやっているこの行為は、実は相当のコミュニケーション能力を問われる協働作業であり、それをあえて裏切るような「秘技」すら存在するような、実に奥深い世界なのではないだろうか。

どのパターンにしろ、結果として生み落とされ、目の前に「現れ」たその穴は、実はひとつの「表現」として捉えることができるのかもしれない。僕はそんな穴としてのもっともっと「ヤバい穴」を見てみたいと思うのだけど、それが一体どんな穴なのかは未だ検討すらつかない。結局、答えは出ぬまま、気付けば列車は京都駅に到着。寝ていた娘が突然、パチリと目を覚ましました。

本のチカチカを読む

新橋で打ち合わせを終えたお昼過ぎ、急いで東京へ移動し、新幹線で京都へ向かう。ギ

リギリに滑り込んだわりには窓際に座ることができ、打ち合わせの最中、ほとんど口をつけなかった爽健美茶のペットボトルを取り出して一息ついたのも束の間、連日連夜の寝不足のせいか一気に眠りに落ちた。

半醒半夢のなか、熱海、新富士、掛川、三河安城あたりを通過するのをぼんやりと眺め、ようやく名古屋で覚醒し本を読み始めた。それは少し大判の本で、詩集のような余白の多い本だ。パラパラと頁を捲るも、やはり疲れているのかあまり頭に入ってこない。再び眠気に襲われながらそれでもなんとなしに眺めていたら、米原に差し掛かるか越えたかあたりの鉄橋を渡る瞬間、その時だった。突然、本が明滅しだしたのだ。

チカチカチカチカチカ！！

規則正しく並んだ鉄橋のケーブルが、新幹線の速度と連動しながら光を遮断し、その時に生まれた影が、僕が読んでいる本の表面に映し出されたのだ。

その風景は、鉄橋ケーブルの一本一本の間隔と、新幹線の速度、太陽の角度、そして僕の微睡みの感覚……、その他様々な要因が偶然奏でたセッションの痕跡だ。

移動が多い僕にとって、電車の中で本を読むことは「日常」茶飯事だ。今までだって、本の表面にはさまざまな影がきっと映り込んでいたことだろう。でも、本の紙面に落ちる

192

影をこれほどまでに意識することはなかった。きっと、影なりの「強い現われ」を伴わないと、それらは一瞬で「流れ」てしまって、僕はそれに気づくことができなかったのだろう。また、活字を追うことに集中できる心身状態であれば、紙上に現われるもうひとつの風景に焦点が合うことは、かえってなかったのかもしれない。

鉄橋を渡り終わると同時に、本の表面は静けさを取り戻した。「映写」が終了したのだ。しばらくして再び本に目を落とし、今度は黒いインクが印刷されていない余白に現れる僅かな影を捕らえまいと頁を捲った。僕は改めて思う。僕らはきっと、知らず知らずのうちに色んな「何か」を、実はもっと「読んで」いるのかもしれないと。

待ち合わせグッズ

　某新聞社から取材を受ける。待ち合わせ場所は、JR京都駅中央改札口。誰にとっても定番の待ち合わせスポットゆえに常にごった返している此の地では、大きなスーツケースとお土産がはちきれんばかりに詰まった手提げ袋を携えたアジア系の外国人観光客の賑やか

な声が空に飛び交う。この日の取材は、初めて会う記者のKさんによるものだ。先方は僕の外見を書籍やインターネットで既に知っている場合が多いが、こちらはまったくわからない。だから気を遣って「目印」を決めてくれることがある。

「白いロングコートを着ています」
「紫色のマフラーを巻いて伺いますね」

こんなふうに、ファッション、身につけるもので目印を示すというケースが大半を占める。でも、稀に何か特殊なモノを持って示すというケースがあって、これがとても興味深い。

「新聞紙を丸めて持って手を上げて待っています」。

Kさんはメールでそう伝えてきた。いくら新聞記者だからって大勢の人前でわざわざ筒状に丸められた自社の新聞を掲げるというのは、なかなか勇気がいる行為なのではないか。

しかし、あの極度に混雑している京都駅中央改札口にて、彼は確かに、

「わたし・いま・新聞を・持っています」

という「体」で堂々と待っていてくれたのだ。その光景が異様に美しく、また微笑ましくもあり、僕はしばらく声もかけられずに見とれてしまった。彼のみならず、新聞そのものも普段以上に「新聞然」として存在しているような気さえしてくるのだから面白い。

また別日にこんなこともあった。あるプロジェクトの最初の打ち合わせの際に、阪急梅田駅にある紀伊國屋大阪本店の入り口前で待ち合わせしたときのことだ。例に漏れず混雑した環境で、担当者の女性は目印の「黄色い封筒」をハンドバックとともに腕に抱えて待ってくれていた。僕は、ちょうど此の地の上階の吹き抜け部分から俯瞰しながら、彼女の姿を探していたのだが、その黄色い封筒が、他の多くの待ち人たちとはまるで違う位相に、そう、イラストレーターのような画像編集ソフトにおける別レイヤーに位置するオブジェクトのように、確かな存在感を伴って最前面にふわりと浮かび上がってきたのだ。そして、彼女の佇まいは、

「あなたに会うまでは、わたしはこの風景を守り通します」

と言わんばかりに凛としていて、この一見すれば普通なのだが、しかし実は日常が豊かな方向へと僅かばかり歪んでしまっているこの「現れ」に、僕は思わず感動してしまったのだった。僕は、待ち合わせグッズを選び採取（と）るという行為に、「表現のたね」を噛み締め、そこから産み落とされる仄かな「非日常」を、もっともっと見届けてゆきたいと、心から思う。

雨の「通過」表示

　迂闊だった。昨夜の雨の影響で、サドルに水分がたっぷりと染み渡っている。拭いてもまた拭いても、体重をかける度に湿った感覚がじわじわとお尻に伝わり、情けない気分になる。打ち合わせまでに、この恥ずかしい染みは取れるだろうか。大津〜近江八幡間は三〇分あるしさすがに大丈夫だろうと思いなおし、大通りの坂を立ち漕ぎで一気に駆け上がる。真夏の昼間、この坂は本当にきつい。額から汗が止めどなく流れてゆく。あと少しで自転車置き場だというのに、大きな榎（えのき）の木が植えられた地方裁判所の入り口あたりでギブアップし、手押しでなんとか先へ急ぐ。守衛に奥の方に停めて、と一声かけられ、なんとか一台分だけ収まる間隔を見つけ出す。駐輪許可証の紙札に付いた針金は、こちらがせっかちになればなるほど解きにくくなり、ようやく左ハンドルのベルに粗雑に括り付けることができたと思ったら案の定、ヒラヒラと地面に落下してしまう。慌てて付け直し時計に目をやった。やばいな。JR大津駅の手前のスクランブル交差点の赤信号はいつも長いのだ。イライラしながら周りを見渡せばちょうど真後ろにあるバス停で、灰色の制服と制帽に包まれた七〇歳くらいの警備員が、琵琶湖競艇行きはこちらになります、と覇気のない声を響かせていた。

196

いざ駅に着くと、山科駅付近で強風のために倒木事故が発生し、ダイアが大幅に乱れていた。なんだ、急いで損したじゃないか。気を取り直してキオスクで爽健美茶とランチパックのシーチキン味を買う。これから向かう安土駅はただでさえ各駅停車しか停まらないにも関わらず、加えてこの事故。これは乗り継ぎが相当悪くなるだろう。覚悟を決め、クーラーがゆるく効いた待ち合い室の扉を開き、先方にメールを打った。

〇月◇日 △時◇◇分

宛先 N課長

おはようございます。
倒木事故があったらしく、米原方面が長らく止まっております。
到着が大幅に遅れそうです。
申し訳ありません。

新快速野洲行きに乗り、野洲駅にて待つこと一五分。次は新快速米原行きがやって

くる。それで近江八幡駅までゆき、そこからようやく各駅停車に乗り換え、あと一駅先にある目的地の安土駅に向かう。これが通常コース。しかし、この近江八幡駅で発車標を恐る恐る見れば、なんと待ち時間三〇分。たったあと一駅なのに……！　遅れる覚悟を決めていたとはいえ、こんなに待つことになるとは。苛立ちながら同時にこういう遅れに過敏に反応するあたり、やはり自分は根が都会っ子なんだなと思いながら、なんとかこの状況を大らかに受け入れようと深呼吸を少々。残り僅かな爽健美茶を一気に飲み干してゴミ箱に捨て、少し原稿でも書こうかとMacBookを取り出しながら待合室に向かったその時、同じ打ち合わせに出席する編集者のTさんが手を振りながら歩いてくるのが見えた。

「おはよう」
「おはよう。大変やったやろ」
「いや、こっちは逆に距離は短いくせに、乗り換えが異様に多くてさ」
「私、大阪から米原行きに乗って来てから、乗り継ぎはここが初めてやわ」

ため口で気張らない挨拶を交わし、待ち合い室の椅子に腰をかけてそのまま時間つぶし、四方山トークへと突入していった。

「あのさ、ソーセー人って知ってる？」

「いや知らんなぁ。何それ、創成人？ どんな字？」

「キャラ弁の一種でさ、タコさんウインナーみたいなんあるやん。あれに穴開けてパスタを詰め込んでそのまま茹でたら、なんかビロンビロンした足が付いた宇宙人みたいな物体ができる。それがソーセー人。細めのパスタなら一個のソーセージに八本くらい刺せるんやけど、これがまためっちゃ地味な作業でさ」と、スマホ越しにソーセー人の写真を見せてくれた。編集者でありフードコーディネーターでもある希有なキャリアの持ち主のTさんは、いつもこうして食の仕事に関するユニークなエピソードを披露してくれる。

僕たちが座っている席の向かいには、クラブ活動で日焼けしている中学一年生くらいの男の子が、存分にポテトチップスを食らっている。足下にでっかいクラブバックを置いて足を広げ、右手で携帯を操作しながら、左手でファミリーマートのレジ袋に入ったポテチに手を突っ込んで、「ガサガサ、バリバリ」と、うるさい音を室内に響かせている。僕はTさんの話より、発生要因の異なる幾つかの音のほうが気になりはじめる。せめてコンビニのレジ袋からポテチを取り出して、ポテチの袋の口のど真ん中に手をつっこんでポテチを掬い取り、食べることそのものに意識を集中させて口に運んでくれたら、この待合室に響く音は、咀嚼する際の「バリバリ」だけで済むのにと文句を

意識は常に「無」を欲望する。しかし、意識には「無」がわからない。詩とは、もて余された意識によって、「存在」のうえに書かれる「無」の幻影だ。意識が「存在」そのものとなるそのときまで、「在って、ない」ことばの群れが、自己へと還るためにのみ自己から発せられ続けているだろう。つぶやかれないつぶやきで、宇宙は充ちているだろう。

(池田晶子『事象そのものへ！』)

僕とTさんは待合室を出て、風にあたりながら引き続き電車を待つ。ふと気付けば発車標には「通過」の文字が表示されていた。この駅は新快速も止まるはずなので「通過」表示は珍しい。

「なんで『通過』なんやろう？」。

Tさんも同じことを感じていたらしく、すかさず聞いてきた。

「特急券がいるような遠距離移動の電車が通ることがあるから、その『通過』って意味とちゃうんかな」。

僕はあまり確信が持てないまま、そう答えた。

すると、突如、南西から北東の方向に添ってとても強い風が吹き荒れ、雨がポツポツと降り始めた。それも束の間、一気にザーっと激しく降り出し、僕らの後ろのフェンス越しから見える駅前ロータリーの風景から、バス停や観光案内所の屋根に透かさず駆け込む人達の気配を感じる。昨晩みたいに降り続くとしたら、今度こそ自転車は家の土間に入れるべきだなと考えていたら、まるで僕の心の中を読んだかのように「でも多分、通り雨ちゃうかな。すぐ止むよ。大丈夫」とTさんが呟く。

雨はどんどん強まり、向こう側のホームにいる若いサラリーマンが何度も時計を確認し、落ち着きなさげに携帯電話を取り出す様子が見える。線路の上ではドラックストアの黄色いビニール袋が蜒々（えんえん）たる弧を描きながらも、全体的に束の東の方向へと舞い上がっていった。

その瞬間。

アナウンスとともに通過列車（やはりそれは「特急ワイドビューしなの」だ）が勢いよく走り込み通過するのと同じタイミングで、雨も驚くほど見事にスーっと止んでしまっ

たのだ。あまりに一瞬の出来事だったが、特急の通過と雨が止むのが完全に一致していたのだ。

僕らは驚きながら、「あの『通過』って、ひょっとして雨の通過も見込んだ表示だったんじゃないの？」、「そやな。本当に電車と一緒に通過していったもんな。すごい、恐るべしJRの読み」と言い合って、思わず笑った。

雨は特急の先端に絡まったまま、押し出されてしまったのだろうか。次の能登川駅や彦根駅や米原駅でも同じ現象は起きるのだろうか。そんな妄想をしていると、空が嘘みたいに揚々と明るくなり、ホームの小さな水たまりに光が差し始めた。そして、待ちに待ち望んだ各駅停車が到着するアナウンスが流れてきたのだった。

僕は思った。

本当はいっぱい「通過」しているのだ、と。川の流れのごとくフローな日常生活では、目には見えないけど確かにそこにある何かが、圧倒的な質量感を携えながら日々「通過」しているのだろう。目に見えるもの、「何か」と言い得るような形象を伴っているものであれば、それはきっと気付きやすい。そう、雨を代表とした気象現象なんてまだわかりやすい類いで、僕らは実際に起きている現象のほとんどを見過ごしながら生きているのではなかろうか。

202

では、それを意識するまなざしはどうすれば生まれるのだろう。そこには何かしらの「標」の存在が必要なのだ。雨の「通過」が、発車「標」によって意識されたことで、僕らは日常の流れを僅かながら一旦塞き止め、いつもより少しだけジャンプし、仄かな「非日常」の感覚を獲得することでその支流を掘り開けた。

翻って、日々の発車標の「通過」表示は、もっともっと多くの現象の「通過」を、これまでだってずっと豊かなまでに指し示してくれていたのかもしれない。そしてそんな妄想をするだけでも、日常に潜む創造性のかけら、そう、「表現のたね」を掬い取る道程の端緒に着くことができると、僕は思っている。

そう。つぶやかれないつぶやきで、宇宙は充ちているのだから。

解説

佐々木敦（批評家）

アサダワタル君と私は、ちょっと不思議な関係である。不思議というと大袈裟かもしれないが、なぜ私が今こうしてこの本の解説を書いているのかという自己紹介も兼ねて、まずはそのことから入りたいと思う。

はじめてアサダ君のことを知ったのは、この本のなかにも出てくる「大和川レコード」名義でのCDを聴いたのがきっかけだった。歌や演奏などの音楽とは違う、さまざまな日常的な音、いわゆるフィールドレコーディングのアルバムで、リリースは二〇〇五年だから、もう十年も昔のことになる。私はこの作品がかなり気に入って、当時私が編集していた雑誌の音楽レビューで取り上げたりもした。音自体も面白かったが、ソロユニットなのに「大和川レコード」なんて妙なネーミングセンスもなんだか好ましく思ったものだった。

それから短くはない時間が過ぎ去り、私が主宰している音楽レーベルHEADZで、SJQというバンドのCDをリリースすることになった。そのドラマーがアサダワタルだったのである。SJQはコンピュータ・プログラムと生演奏を有機的に組み合わせた斬新なサウンドで注目されているユニットだが、アサダ君のドラムスはそのなかでも重要なパートを担ってい

る。「僕、大和川レコードだったんですよ」と挨拶されて驚いたのを今でも覚えている。SJQのライヴで力強く複雑なビートを叩き出す彼と、音の風景を採集するフィールドレコーダーがすぐには結びつかなかったせいもある。だが彼のことを知るにつれて、そんな振れ幅自体がアサダワタルというキャラクターなのだと理解するようになっていった。

アサダ君は関西が拠点なので、SJQとして上京したときぐらいしか話す機会はなかったが、少しずつ彼の個人的な活動のことも知っていった。といっても、彼は本当にたくさんのことを同時並行でやっているので、その全貌はいまだに掴めていないのかもしれないが。彼は彼で、僕がHEADZでやっていること以外の物書きとしての仕事にも関心を持ってくれているようだった。彼の企画したトークにゲストとして呼んでもらって京都で喋ったこともあった。『住み開き 家から始めるコミュニティ』を始め、彼が書いたり関わったりした書物も随時読んでいた。そして二〇一四年末に出たアサダ君の著書『コミュニティ難民のススメ 表現と仕事のハザマにあること』にかんしては、東京の書店で刊行記念対談もした。その時は打ち上げも含めて結構話したのだが、知れば知るほどユニークな生き方、考え方、動き方をしている男だなあと内心、深く感嘆したものである。

そんな経緯があって、今書いているこの文章に至るわけである。本書は、先に書名を挙げた、

アサダ君がこれまで書いてきた本とはいささか趣きが異なる。いや、芯にあるものは変わらない、むしろ彼の活動の全ての底に潜むものが綴られているのだけれど、本としての佇まいというか、スタイルが違っているのだ。これは一種の自伝であり、メモワールであり、エッセイであり、小説でもある。いや、それら全部であると同時に、そのどれとも微妙に絶妙にズレている。むしろその微妙で絶妙なズレ具合こそがアサダワタルなのだということが、読み進むうちにわかってくる。アサダ君の文章はとても読みやすい。だがトータルに見ると非常にユニークだ。突然のように感極まって言葉が炸裂するさまは彼のドラミングそっくりである。ありそうでなかったタイプの書物になっていると思う。これは彼でなければ書かなかった／書けなかった本である。

長短さまざまなテクストが現れては消え、ゆるやかに、あるいはリズミカルに、まるで緩急の移り変わりが心地よい川のように流れてゆく。澄んだ川面にはなにげない、だがかけがえのない映像が幾つも幾つも反射している。三つの層がある。アサダワタル自身の生活と人生。彼が出会った／知り合った／或る時間を過ごしたひとびと。彼が見てきた風景と立ち会ってきた出来事。全体として、アサダワタルは如何にしてアサダワタルになったのか、彼はなぜアサダワタルなのか、その現在進行形の誕生（ある意味で彼は今も「アサダワタル」として生ま

206

れ続けているのだと私は思う）の物語になっている。

書かれているエピソードは、ひとつひとつはごくささやかな事柄と言っていいだろう。アサダ君でなければ、特に何かを感じることもなく済んでしまうだろうと思える挿話もある。たぶん彼だって、その折々の体験の只中では、端から見たらごく普通の表情をしていたに違いない。だがそのとき彼の頭のなかでは、心のなかでは、ここで読まれるような感動や発見や着想が閃いていたのである。出来れば最初の頁から順番に読んでいってほしい。私は「大和川レコード」のＣＤを聴いたときと同じような気持ちでこの本を読み終えた。そのアルバムの題名は『選び採取られた日常』だった。まさに選ばれ、採取された日々と、その連なりとしての時間と、アサダワタルというひとりの人間の人生と、彼の目と耳と筆を通した何人かの人間の人生が、ここにはたゆたっている。

表現のたね。確かに本書には無数の種子が埋まっている。ひとが生まれ生きて死ぬのだって一種の表現である。だが普通はそうは呼ばない。アサダワタルは今もあちこち移動しつつ、誰もが見過ごしてしまいそうなたねたちを拾い集め、たとえ表現とは呼ばれなくとも世界にとって大切な意味と重要な価値のある何かへと、大切に育て上げようとしている。

表現のたね

2015年11月30日　初版発行

著者　アサダワタル
装丁　石黒潤（FRASCO）
編集　大谷薫子
写真（カバー・本文）　アサダワタル

発行　モ・クシュラ株式会社
所在地　231-0012　横浜市中区相生町3-61　泰生ビル2階　さくらWORKS〈関内〉
HP　http://mochuisle-books.com/

印刷・製本　株式会社シナノ